高等学校动画与数字媒体专业教材

动画角色设计

师涛 ◎ 编著

清华大学出版社
北京

内 容 简 介

　　本书结合理论与实践,在阐释传统动画角色设计的基础上,加入三维动画角色、游戏动画角色对角色设计的指导作用,从多维度对角色设计进行讲解。本书紧密围绕动画概述和动画角色设计这两个知识点。通过编者自身在动画角色设计多年的教学经验,从实用型人才的角度出发,结合动画专业学生的特点对本书进行编纂。全书共分为6章,分别从动画概述、动画角色概述、动画角色造型的解剖学基础、动画设计的色彩基础、动画角色设计、游戏角色设计等知识模块进行系统梳理,全书内容深入浅出,配以大量的案例和图示说明,让读者在学习中了解、认识、进入动画角色设计的体系框架。

　　本书既可以作为高等院校、职业院校艺术类相关专业学生培养的教材,也可供相关专业爱好者阅读。

图书在版编目(CIP)数据

动画角色设计/师涛编著. —北京:清华大学出版社,2023.7(2024.2重印)
高等学校动画与数字媒体专业教材
ISBN 978-7-302-63452-2

Ⅰ.①动…　Ⅱ.①师…　Ⅲ.①动画－造型设计－高等学校－教材　Ⅳ.①J218.7

中国国家版本馆 CIP 数据核字(2023)第 081346 号

责任编辑:田在儒
封面设计:刘　键
责任校对:刘　静
责任印制:杨　艳

出版发行:清华大学出版社
　　　　网　　　址:https://www.tup.com.cn, https://www.wqxuetang.com
　　　　地　　　址:北京清华大学学研大厦A座　　　　邮　　编:100084
　　　　社 总 机:010-83470000　　　　　　　　　　邮　　购:010-62786544
　　　　投稿与读者服务:010-62776969, c-service@tup.tsinghua.edu.cn
　　　　质量反馈:010-62772015, zhiliang@tup.tsinghua.edu.cn
印 装 者:三河市君旺印务有限公司
经　　销:全国新华书店
开　　本:185mm×260mm　　　印　　张:10　　　　字　　数:178千字
版　　次:2023年7月第1版　　　　　　　　　　印　　次:2024年2月第2次印刷
定　　价:59.00元

产品编号:094413-01

丛书编委会

主 编

吴冠英

副主编（按姓氏笔画排列）

王亦飞　　田少煦　　朱明健　　李剑平

陈赞蔚　　於 水　　周宗凯　　周 雯

黄心渊

执行主编

王筱竹

编 委（按姓氏笔画排列）

王 珊　　王 倩　　师 涛　　张 引

张 实　　宋泽惠　　陈 峰　　吴翊楠

赵袁冰　　胡 勇　　敖 蕾　　高汉威

曹 翀

|序|

 每一部引人入胜又给人以视听极大享受的完美动画片，都是建立在"高艺术"与"高技术"的基础上的。从故事剧本的创作到动画片中每一个镜头、每一帧画面，都必须经过精心设计；而其中表演的角色也是由动画家"无中生有"地创作出来的。因此，才有了我们都熟知的"米老鼠"和"孙悟空"等许许多多既独特又有趣的动画形象。同时，动画的叙事需要运用视听语言来完成和体现。因此，镜头语言与蒙太奇技巧的运用是使动画片能够清晰而充满新奇感地讲述故事所必须掌握的知识。另外，动画片中所有会动的角色都应有各自的运动形态与规律，才能塑造出带给人们无穷快乐的、具有别样生命感的、活的"精灵"。因此，要经过系统严谨的专业知识学习和有针对性的课题实践，才能逐步掌握这门艺术。

 数字媒体则是当下及未来应用领域非常广阔的专业，是基于计算机科学技术而衍生出来的数字图像、视频特技、网络游戏、虚拟现实等艺术与技术的交叉融合；是更为综合的一门新学科专业，可以培养具有创新思维的复合型人才。此套"高等学校动画与数字媒体专业教材"特别邀请了全国主要艺术院校及重点综合大学的相关专业院系富有教学和实践经验的一线教师进行编写，充分体现了他们最新的教学理念与研究成果。

 此套教材突出了案例分析和项目导入的教学方法与实际应用特色，并融入每一个具体的教学环节之中，将知识和实操能力合为一个有机的整体。不同的教学模块设计更方便不同程度的学习者灵活选择，达到学以致用。当然，再好的教科书都只能对学习起到辅助的作用，如想获得真知，则需要倾注你的全部精力与心智。

清华大学美术学院

2020 年 3 月

| 前言 |

党的二十大报告指出："增强中华文明传播力影响力。""深化文明交流互鉴，推动中华文化更好走向世界。"

本次编撰的《动画角色设计》是立足于泛动画背景下的动画角色设计。

动画行业在国内十几年的发展中已经趋于成熟，且二维动画转向三维动画的趋势日益明显。动画专业的分类也由传统的二维动画和三维动画逐渐演变成多学科、多领域的应用。国内动画学科的发展趋势正积极地向多维度进行拓展——以动画作为主体，与多个行业、多个领域合作，向多维度更深度发展。

《动画角色设计》的内容更具有时代性和先进性，时代性体现在本书从三维动画的角度去考虑动画角色设计的具体制作流程和操作步骤与以往传统二维动画的不同之处，且把动画角色设计与多个行业、多个领域的设计应用相结合；先进性体现在加入了动画角色设计和游戏角色设计的联系。

本书的知识点紧密围绕动画概述和动画角色设计这两个重点进行。编者通过自身在动画角色设计多年的教学经验，从实用型人才的角度出发，结合动画专业学生的特点对本书进行编纂。在理论上深入浅出，把复杂的、抽象的原理简单化、通俗化，将枯燥的理论生动化、相关的案例具体化。

本书精心挑选符合商业、行业标准的经典案例及具有极强典型性的作品融入教学内容中，结合动画的专业特点，采用合理的图文排列将教学内容生动、有效地

展示给学生。让学生在得到一本教材的同时，拥有一套具有较强专业性和收藏性的资料。

希望本书可以进一步丰富动画角色设计的理论成果，为励志于学习动画角色设计并有志于在该领域进行长期发展的学生充当基石。

在这里特别感谢李屹、王佳欣、邓朝君同学对本书所做的资料整理、图片优化、校对等工作。

编著者

2023 年 3 月

| 目录 |

第1章

动画概述

1.1 动画的概念

动画是一种集绘画、电影、音乐、文学等多种艺术门类于一身的艺术表现形式。与传统的电影相比，动画除了具有电影的基本属性外，还多了一个表现维度，即假定性[1]。这是因为电影中出现的内容全是通过摄影机记录所产生的，而动画片中的内容是通过艺术家自己对现象的提炼和再创作而生成的，这会让动画有"抢"的表现维度。例如动画片《猫和老鼠》中，汤姆和杰瑞发生的一系列故事与角色动态都是通过对身体和情节的夸张而获得的，这种类型的变化只能发生在动画片中，不可能存在于真实的现实世界中。

动画的起源可追溯到19世纪上半叶的英国。目前比较公认代表动画诞生的事件是1892年10月28日埃米尔·雷诺首次在巴黎葛莱凡蜡像馆向观众放映光学影戏（图1-1）。故后人把埃米尔·雷诺称为"动画之父"。

[1] 假定性：假定性在动画中用来表达动画师夸张、想象等主观意图，为动画艺术家提供更多的创作空间。

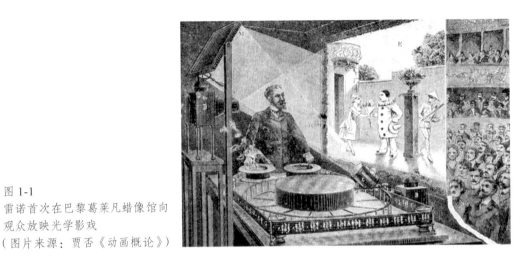

图 1-1
雷诺首次在巴黎葛莱凡蜡像馆向
观众放映光学影戏
（图片来源：贾否《动画概论》）

1.2　动画的主要构成元素

一部完整的动画作品是由动画的造型、色彩、动作、声音、叙事和外延组成。

1.动画的造型

动画的造型是指包括人、动物、植物或者抽象的点、线、面等，总之只要能用于动画表演的内容都可以称为动画的造型。动的造型是一部动画片的灵魂，是动画片成功的基础。每当观众回忆起经典动画作品时，映入脑海的都是生动活泼的动画形象。与电影不同的是，传统动画片中出现的造型不是现实世界的再现，而是由动画师主观创作出来的视觉形象。

例如，在获得奥斯卡动画短片提名奖的《点与线》中，动画的造型基本上由点、横线、纵线、曲线或者面构成（图 1-2）。

图 1-2
《点与线》

2. 动画的色彩

　　动画的色彩对于动画的感染力是极为重要的。其主要的功能是烘托氛围、表达情绪、塑造角色心理空间，这与传统的电影色彩如出一辙。动画色彩与传统电影色彩的区别在于动画色彩基本可以完全受导演主观调控，动画的色彩可以更加准确地表达画面的氛围及画面的情绪。在一部动画片中，画面的色彩主要依据的是对自然世界色彩进行概括并形成系统的理论而进一步应用到动画表演中，动画的色彩理论基础是根植于平面设计的"色彩构成"理论。在色彩构成中，数以万计的颜色依据色相可以分为红、黄、蓝、绿等色调；根据明度可以分为明调和暗调；根据颜色冷暖可以分为冷调、暖调和中性调。在色彩构成的色彩与心理环节，有大量的理论可以应用于动画画面。比如，观众在观看红色时，会出现紧张、警觉的感觉；看见蓝色会出现放松的感觉。观众在面对不同纯度或者不同明度的颜色时，脑电波会出现不一样的反应。这要求动画师掌握不同的动画色彩搭配和色彩视觉规律，能够根据动画故事剧情创造出平和、激烈、神秘、张扬、华丽或者朴素等不同意境。这也要求动画师能够巧妙地运用色彩对比、明暗对比、冷暖对比，创造出视觉冲击力强的动画画面。

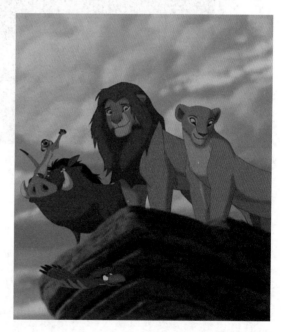

图 1-3
《狮子王》影片截图

　　在《狮子王》（图 1-3）中，当主角团开启新的冒险时，动画师运用了红色渲染出不同的氛围，画面中太阳从地平线上升起，整个天空被渲染成了红色，地面上出现许多动物奔腾而过，这里的红色象征着主角一行人的前方是积极的并且充满着希望。这里红色调天空在动画片中是合理的，但在传统电影中是难以实现的。

3. 动画的动作

　　动画的动作与传统真人表演的电影有着本质的区别，具体表现在动画的动作因为可以使用变形与夸张，使得角色有更多的表现空间，其中包括人物身体动作、形体动作、表情动作、人物心理动作等。在动画片中的动物、植物，甚至静止的物体都可以

被赋予不同的动作表演，这种动作是动画师基于视觉规律下的无限制发挥。动画师通过对动画造型的推、拉、挤、压等夸张的表达方式表达角色动态，既有动画片的艺术特点，又有极强的表现空间，为塑造角色提供更多的手段。

例如，动画片《骄傲的将军》（图1-4）中将军凯旋，居功自傲，为了向食客展现自己强大的实力，抽身而起，站在厅里的大铜鼎面前，撩起衣袖向下一蹲，将铜鼎高高举起，随后身体稍微下沉，将鼎抛向空中，然后轻轻接住，面不改色。这一系列的动作中，将军身体的拉伸和挤压在传统电影和现实世界中都是不可能出现的，但在动画片中这种动作的夸张无疑可以更好地体现将军的武功高强和居高自傲的心境。

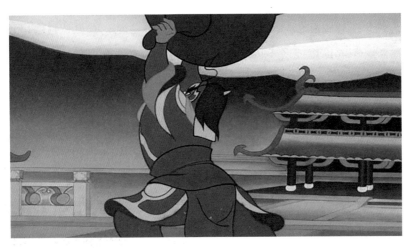

图1-4
《骄傲的将军》影片截图

4. 动画的声音

在动画片中，声音是由语言（对白、独白、旁白、画外音）、音乐和音效组成的。与电影相比，动画中出现的所有声音都是后期合成的，而传统电影可以通过现场拍摄录制下来。所以动画的声音具有更加理性的成分，也对动画内容的表达提供了更多的可控性因素。

动画片中语言的功能是对动画意义的表达，在动画片中观众最常听见的语言是对白、独白、旁白。其中，对白是指动画中所有角色说出的台词；独白是角色自身的思考、自言自语等内心活动；旁白是指说话者不出现在画面上，间接以语言来介绍动画内容、交代剧情或发表议论。画外音是指所有影片中发出的声音，其声源不在画面内的，只要不是画面中人或物直接发出的声音，都称为"画外音"。无论是何种形式的

语言，都是动画中角色意图的流露，都有利于角色心理空间的表达和剧情的推动。

动画片中音乐的功能是烘托氛围与渲染情绪。例如，在《千与千寻》中，动画师对音乐的运用贯穿全剧，对人物形象刻画、情节推动、作品主题表达都起到决定性的作用。动画片中音效是配音师为了模拟自然界和人为的声音，让观众达到一种身临其境的真实效果，抑或是加强某种气氛或者是添加的一些戏剧性声音效果。如千寻在见到片中反面人物汤婆婆时，音效把汤婆婆衬托得更加阴险狡诈，交织的管弦乐显示出汤婆婆内心的黑暗阴沉，十分恐怖（图 1-5）。

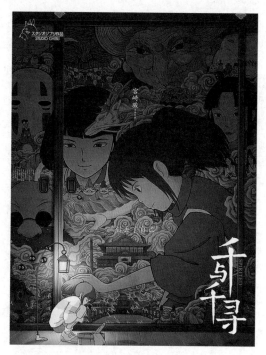

图 1-5
《千与千寻》海报

5. 动画的叙事

动画的叙事和电影的叙事虽然都是使用蒙太奇的手法。但动画叙事和电影叙事不同的是，动画叙事相较于电影叙事有很多可以扩展的空间，可以超越自然的逻辑，自然界中夸张与转化在传统电影中都是无法实现的。例如，动画片《猫和老鼠》（图 1-6）中，汤姆和杰瑞的动画形象可以随意地变成任何形状、任何状态。

动画以及电影中提及的蒙太奇（法语 Montage）是音译的外来语言，来源于建筑学用语，后又在动画、电影等领域引申为"剪辑"。蒙太奇包括画面剪辑和画面合成两方面，当不同的镜头内容组接在一起时，最终会产生两个镜头单独

图 1-6
《猫和老鼠》影片截图

存在时所不具有的含义。例如，两个镜头，其中一个是主人翁早上起来的镜头，另一个镜头是镜子破碎的过程，当两个镜头剪辑在一起时，画面就出现了主人公可能会遇到不详的事情。最早把蒙太奇运用到戏剧中的是谢尔盖·爱森斯坦，1923 年他在杂志

《左翼文艺战线》上发表了文章《吸引力蒙太奇》(图 1-7),然后蒙太奇被运用到电影创作实践中,又被运用在电影艺术中。开创了电影蒙太奇理论与苏联蒙太奇学派。

动画与电影所使用的蒙太奇手法都是相同的,蒙太奇自身具有叙事和表意两种功能,根据蒙太奇功能,我们可以把蒙太奇分为以下三种最基本的类型:叙事蒙太奇、表现蒙太奇、理性蒙太奇。其中叙事蒙太奇是动画片中常用的叙事手段,表现蒙太奇和理性蒙太奇是动画中常用的表意手段。

叙事蒙太奇包含有平行蒙太奇、交叉蒙太奇、颠倒蒙太奇和连续蒙太奇。平行蒙太奇是指不同时空或者异地发生的两条

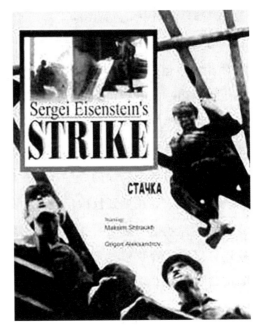

图 1-7
《吸引力蒙太奇》
(图片来源:马雅可夫斯《左翼文艺战线》)

或两条以上的情节线并列表现,分头叙述而统一在一个完整的结构之中。交叉蒙太奇又称为交替蒙太奇,是把两条或数条在不同地域发生的情节线迅速而频繁地交替剪接在一起。颠倒蒙太奇指的是一种打乱叙事结构的蒙太奇。连续蒙太奇不像平行蒙太奇、交叉蒙太奇是两条或者多条故事线多线索发展,而是沿着单一故事线,按照动画故事的逻辑顺序,有节奏地叙事。

表现蒙太奇是根据镜头队列为基础,通过相连镜头在形式或内容上相互对照、冲击,从而产生单个镜头本身所不具备的丰富含义,以表达某种情绪思想。其中包含的有抒情蒙太奇、心理蒙太奇、隐喻蒙太奇和对比蒙太奇。表现蒙太奇的目的在于引起观众联想,启迪观众思考。抒情蒙太奇是保证动画叙事和描写流利的同时,抒发超越动画剧情智商的思想和情感。心理蒙太奇是导演描绘角色内心情感的重要手段、通过画面镜头的衔接或声画结合,形象生动地展示出人物的内心世界,心理蒙太奇常用于表现角色的梦境、回忆、闪念、幻觉、遐想、思索等精神活动。隐喻蒙太奇是运用镜头或者场面的队列进行对比,含蓄而形象地表达创作者某种寓意。对比蒙太奇和文学中对比描写类似,通过镜头或者场面之间内容的对比,如贫与富、苦与乐、生与死、高尚与卑下、胜利与失败。产生强烈的冲突效果,表达创作者某种寓意或强化创作者

某种内容和思想。

理性蒙太奇是通过动画之间的关系表意，而不是通过单一连续性叙事表意。理性蒙太奇包括杂耍蒙太奇、反射蒙太奇、思想蒙太奇。理性蒙太奇和连续性叙事不同的是，即使出现的画面是真实经历的事情，运用这种蒙太奇组合在一起的故事剧情也是主观叙事。杂耍蒙太奇与表现蒙太奇相比，这是一种更抽象、更理性的蒙太奇形式。通常为了表达导演某种思想，往往会插入与动画剧情完全没有关系的镜头。反射蒙太奇把用来描述的事物和用来比喻的事物同处一个空间，相互依存。思想蒙太奇由维尔托夫创造，思想蒙太奇是利用新闻影片中的文献资料重新形成一个思想，这种蒙太奇形式是一种抽象的形式，因为它只表现那些被理智所激发的情感和思想。

6. 动画的外延

动画的外延是指通过动画作品中一些动画角色、动画场景、动画音乐而衍生出的产品给大众提供了动画文化产品的多维度体验。与电影不同的是，动画外延中产业涉及面非常广泛，其中动画外延包括玩具、服装、游戏、旅游等诸多行业。从传播意义上分析，动画外延的形式多、渠道广、手段丰富并且渗透观众日常生活，打破了时间与空间的限制，可以让观众随时随地地近距离接触动画中的角色、场景、音乐。这无疑拉近了动画与观众的距离，增加了观众对动画的黏度。在经济的意义上，动画外延涉及的产业非常广泛，作为一种软性产业，其包括的产品不仅可以为动画播出、动画出版带来直接的经济利益，而且广泛地跨到其他行业和媒体领域，为这些部门带来收益。这些行业为动画的播出带来更多的经济效益，同时动画的播出也会反哺到动画外延中的产业。

例如美国迪士尼公司，除每年都会推出卖座的动画片以外，动画产品专卖店达到数千家之多，分布在九个国家和地区，每年光顾人数达到 2.5 亿人次之多。其中迪士尼米老鼠角色形象自 1928 年在动画电影《蒸汽船威力号》中首次和观众见面之后直到现在，米老鼠依然为迪士尼带来几十亿美元的年收入。在 2003 年《福布斯》公布的最能赚钱的虚拟形象排行榜中，米老鼠及相关角色以当年 58 亿美元的收入稳稳占据第一的位置。其中的收入来源包括票房、玩具、DVD、电子游戏发行商、出版商等。动画外延产业带来如此持久的经济收益的原因在于动画角色具有高度的假定性。与电影明星不同，动画明星本质上属于虚拟形象，只要传播媒介存在，理论上可以和所有观众见面。

1.3 动画的历史

1.3.1 动画的起源

1.动画原理的发现

1824 年，英国的皮特·马克·罗葛特出版了《关于移动物体的视觉暂留现象》，他通过物理实验发现人的视觉表象并不是在外界物件停止刺激时马上就会消失的，而是能在视网膜上停留 1/10 秒，且当连续的速度够快时人能够从一系列静止图形的变化过程中获得动态的幻觉。根据该现象，皮特·马克·罗葛特发现了动画的基本原理——"视觉暂留"现象。当每一帧画面消失和更替时，画面之间有了微小的变化，从而形成一个连贯的动作，在此原理上发展到如今动画的每秒 24 帧。

基于"视觉暂留"原理，1825 年派里斯制作了一种"幻盘"（图 1-8）玩具，在它的正反两面分别画出了一只小鸟和一个鸟笼。当快速转动这个幻盘时，小鸟就好像飞进了鸟笼。与此相似，倘若正反两面画了小鸡和米，于是就出现了小鸡吃米的画面。这种游戏性质的装置，使静止的画片"活动"了起来。

1832 年，比利时科学家约瑟夫·普拉多制成了一个小玩具"诡盘"（图 1-9），他

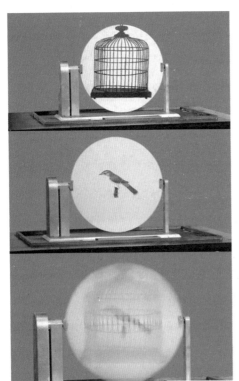

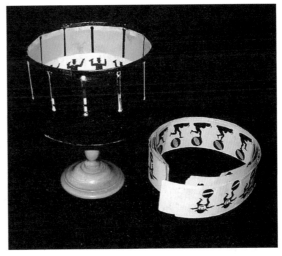

图 1-8（左）
幻盘
（图片来源：百度百科）

图 1-9（右）
诡盘
（图片来源：百度百科）

在一根轴上固定了两块圆形的硬纸板，在前面的一块板上均匀地刻着一个一个空格，在后面的一块板上一格一格地绘画出人的一个一个分解动作，然后用手旋转后边的圆盘，通过前边圆盘的空格观看，人的动作仿佛连贯地活动起来了。普拉多从这种分格子的盘上发现了可以分解物体的运动，并且可以使一系列不动的图形重新组成新的运动。

2. 技术的实现

逐格拍摄也称为定格拍摄，即通过逐格拍摄的方法将拍摄对象的一系列过程分解为若干环节的动作形态逐一摄制下来，而后用连续放映的方式以每秒 24 格画面的速度在银幕或屏幕上产生出活动的影像。此技术来源于美国摄影师艾尔弗雷德·克拉克发现摄影机的曲柄能够使运转的机械停下来，具有再拍的功能，这一功能可以使镜头前的拍摄对象更改后再拍，仍然有连续放映的效果。1895 年克拉克在拍摄爱迪生导演的影片《苏格兰女王玛丽的处决》时，便利用这一功能完成特技镜头。按照这种停机再拍的原理，生产出动画专用的摄影机配套设备，就是逐格拍摄机械系统。

1915 年伊尔·赫德发现了赛璐珞片可以用来取代动画纸。这是一项重大发明，因为动画家可以不用每一张动画重复描画背景，只需将活动形象单独地描画在赛璐珞片上，而把不动的背景放在下面相叠拍摄，这样节省动画制作的时间和精力，使动画家可以完成更高的制作产量，从而建立了动画片工业的技术基础。

同年，在巴瑞公司工作的马克思·佛莱雪发明了逐格描绘，用它可以将真人电影中的场景和动作通过透镜反射到摄影机台面上，然后转描在赛璐珞片上或者纸上。他在 1919 年创作的《墨水瓶人》系列片就是利用逐格描绘和赛璐珞片创作的作品。逐格描绘和逐格拍摄成为动画制作的基本技术原理，一直应用到今天。

3. 技术的发展

有了逐格拍摄技术后，二维动画通过绘制每一帧画面，最终用摄影机或扫描仪合成传递在屏幕上。动画片之父埃米尔·科尔就是运用摄影停格技术拍摄了第一部动画系列片《幻影集》。后来随着科学技术的迅猛发展，计算机动画软件的发明，艺术家只需要通过输入和编辑关键帧，生成中间帧，定义和显示运动路径，交互式给画面上色，产生特技效果，实现画面与声音的同步，控制运动系列的记录等，使原来复杂的手工传统动画从表现维度与制作速度都有了极强的提高，从而使动画片制作成本大幅

度降低，也是动画片井喷式增长的一个先决条件。

随着计算机技术的发展带来了新兴的三维技术，三维技术的发明给动画世界注入了新的活力。这种在计算机中建立虚拟空间的数字技术大大缩短了传统动画的制作周期（图 1-10），并且在视觉感官上与传统动画有着本质的不同，具有高度虚拟逼真的视觉效果。1982 年迪士尼推出了第一套计算机动画的电影《电脑争霸》，这是全新的动画电影的开山之作，是后来的 3D 计算机动画很好的开端。随着计算机技术的飞速发展和相关三维动画技术理论的不断深入研究，优秀的动画公司及动画片如雨后春笋般涌出。具有代表性的动画公司如皮克斯、梦工厂、迪士尼，它们出品的《怪物史瑞克》《海底总动员》《极地快车》等，都是这个阶段的代表作品。

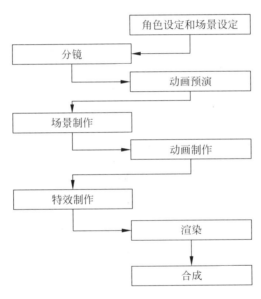

图 1-10
三维动画制作流程

在如今媒介交融互通的时代，融合了游戏程序性、交互性与动画观赏性、叙事性的引擎动画提供了一种全新的实时动画创作思路（图 1-11）。引擎动画是采用实时渲染引擎创作的三维动画作品，它起源于游戏过程中的过场动画，能够实时呈现用户操作发生的行为过程和事件。最初，游戏开发商运用游戏引擎开发制作过场动画是为了节省时间和资金，而现在国外已有多家公司以实时渲染的引擎动画操作模式创作研究游戏动画与影视动画。

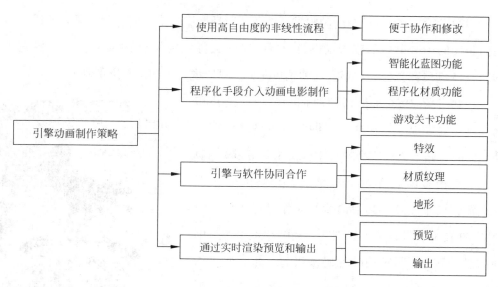

图 1-11
引擎动画制作策略

　　引擎画面是基于实时渲染运算产生，实时渲染表现效果的提升要依靠显卡的实时光线追踪功能模拟接近现实的光照、阴影等视觉信息。引擎的非线性流程是在模型、纹理贴图、绑定、动画、特效等软件中进行制作后，导入引擎中进行整合，在引擎内搭建场景和环境，最后进行实时预览和输出。非线性流程与线性流程相比，使用引擎便于协作和管理，多环节可同时进行制作。非线性流程也便于修改，某一环节进行变动，对于其他环节影响较少。传统影视制作流程与引擎制作影视动画流程各环节对比来看，非线性流程在渲染速度、流程合作，剪辑能力、程序优化方面都有一定的优势。

1.3.2　世界各国的动画发展

1. 中国的动画发展

　　国产动画的初创，是由万氏兄弟完成的。从 1926 年中国第一部《大闹画室》动画片诞生到各种水彩题材、剪纸题材、木偶题材到现代数字动画这一过程构成了丰富多彩的中国动画发展史。但是在中国动画发展史中，20 世纪 80 年代末我国的动画开始走向衰落，"中国学派"逐渐在世界动画行业竞争中消亡。这一时期中国荧屏上几乎都是美国和日本的动画片。进入 21 世纪中国动画开始逐渐苏醒与崛起，形成中国动画电影特有的审美风格。

1922 年至 1945 年是中国动画发展的萌芽时期。中国最早的一代动画人万氏兄弟，他们制作的中国第一部广告动画片《舒振东华文打字机》于 1922 年正式拍摄完成。1924 年《狗请客》与《过年》陆续拍摄完成，可以说是中国最早期的动画片。

1946 年至 1956 年为稳定时期，中华人民共和国在这一时期成立，在这一时期诞生了许多优秀的动画作品，其中比较典型的有木偶片《皇帝梦》、动画片《瓮中捉鳖》等。1950 年以后动画的受众人群逐渐转向了儿童，其中典型代表作品是《小猫钓鱼》。在技术上也有了质的飞跃，动画片也不再是单纯的黑白颜色，彩色动画片慢慢兴起，此时期也拍摄完成了中国第一部彩色动画片《乌鸦为什么是黑的》（图 1-12）。

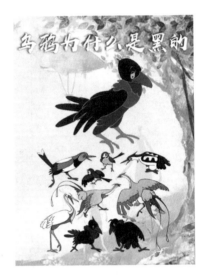

图 1-12
《乌鸦为什么是黑的》海报

1957 年至 1965 年，中国动画迎来了繁荣期，这一时期的代表事件为上海美术电影制片厂的建立。此后，中国拥有了第一家可以独立拍摄美术片的专业电影制片厂，帮助中国动画走向了第一个繁荣时期，此时期中国动画开始在国际舞台上崭露头角，优秀的作品获得了国际上许多奖项，中国动画也逐渐开始被外国所接受。这一时期诞生了一批家喻户晓的优秀作品，代表作为《大闹天宫》（图 1-13），还有水墨动画片的典型作品《小蝌蚪找妈妈》与《牧笛》等。

图 1-13
《大闹天宫》影片截图

1966 年至 1976 年为中国动画发展的停滞时期，这一时期动画作品产量较低，其中有代表性的作品是《小号手》《小八路》等。

1978 年至 2000 年为鼎盛发展时期，改革开放之后中国整体经济情况蓬勃发展，动画产业得到了大力发展，这一时期出现了许多动画生产厂家，也产生了大批高质量的作品，其中代表作品有《哪吒闹海》《猴子捞月》《南郭先生》等。在这一时期，动画的题材不再像以前那么单一，内容开始变得深刻，同时也出现了大批带有讽刺意味的作品如《三个和尚》（图 1-14）、《牛窝》等，开辟出新思想即动画片不只是给儿童观看的，大大提高了动画的受众人群数量，使动画得到了更为广泛的发展。

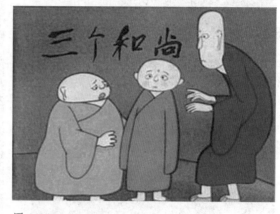

图 1-14
《三个和尚》影片截图

2001 年至 2011 年迎来了转折时期，中国的动画产量以及动画生产公司达到了空前的数量。随着互联网时代的发展，外来的动画作品越来越多地涌入中国，中国动画产业受到了前所未有的冲击。随着受众的审美观念的变化与兴趣的转向，老一套动画形式已经满足不了人们日益增长的文化需求，中国动画需要借鉴外来文化，取长补短，所以这一时期成为中国动画的转折期，是为了适应人们越来越丰富的精神文化生活。

2012 年至今为中国动画的又一次崛起时期，动画电影在向贴近市场转型。2014 年的《熊出没》刷新了当年动画电影贺岁片票房的纪录。2015 年，出现了现象级的《西游记之大圣归来》（图 1-15）。之后几年《风语咒》的中国风逐渐获得大众口碑，画风唯美的《白蛇：缘起》因为其内容与画面的特点迅速传播到了国外，得到了较好的口碑。直至 2019 年《哪吒之魔童降世》更是创造了 50 亿元票房的奇迹，紧随其后有充满情怀的大电影《罗小黑战记》，2020 年在国庆档上映的《姜子牙》，更是成为内地第一部首日票房破 2 亿的动画影片。从《西游记之大圣归来》之后，《哪吒之魔童降世》（图 1-16）、《白蛇：缘起》等各种中国古典神话故事被不断地改编拍摄，挖掘民族文化的力量，打造中国动画风格，传承演绎经典，并加以现代性的诠释，展现了新的思考，形成了中国动画电影特有的审美风格。中国动画电影也在不断完善产业体系，在人才培养提升等方面积极探索，国产动画电影制作技术也实现了超越。

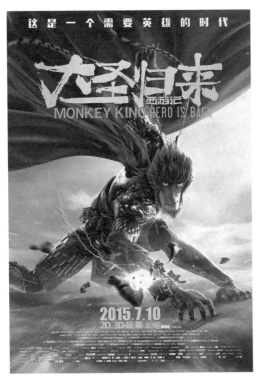

图 1-15
《西游记之大圣归来》海报

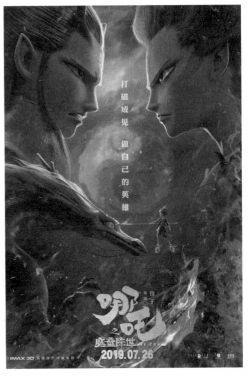

图 1-16
《哪吒之魔童降世》海报

2. 美国的动画发展

美国是世界上动画起步较早的国家之一，从 1914 年的《恐龙葛蒂》，到 20 世纪的《米老鼠》《变形金刚》《怪物史莱克》《热带鱼尼莫》《海绵宝宝》等，美国推出了众多的经典动画形象，其具备各类造型和独具特色的性格。美国动画发展呈现平稳上升趋势，它成功定位了自己的品牌，不断创新和改进。经过几十年的演变，美国动画在内容和形式上不断创新，特别是其奇幻的故事和精致的制作技术齐头并进，诞生了大量的优秀作品，至今仍然引领世界主流动画的潮流和发展方向。

第一阶段为 1906 年至 1936 年的初创阶段，这一阶段的美国动画制作行业还处于起步的阶段，这一时期美国动画主要的代表作是《一张滑稽面孔的幽默姿态》（图 1-17），短片仅有五分钟，且由于经验与技术水平的限制，该动画的表现内容较简单。

第二阶段为 1938 年至 1943 年的迪士尼动画阶段，该阶段主要的动画片为迪士尼系列，代表作有《白雪公主和七个小矮人》（图 1-18）等，这一时期的动画不仅有短片动画还有长片动画，动画的技术与形式都得到了较大的发展。

图 1-17
《一张滑稽面孔的幽默姿态》影片
截图

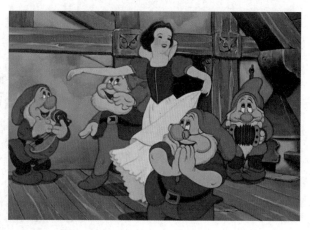

图 1-18
《白雪公主和七个小矮人》影片截图

第三阶段为 1950 年至 1966 年的美国动画的黄金发展阶段，该时期为"二战"结束时期，动画又恢复了长篇制作，这一时期美国的动画代表作非常多，最具特色的有《爱丽丝梦游仙境》《小飞侠》《睡美人》（图 1-19）等。

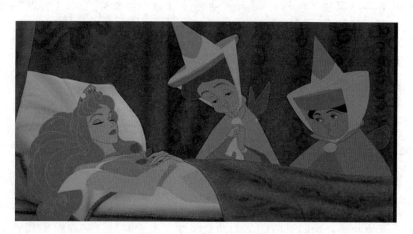

图 1-19
《睡美人》影片截图

第四阶段为 1967 年至 1988 年的转折阶段。1966 年 12 月 15 日，华特·迪士尼去世，同时这一时期，电视得以普及，电视节目的成熟对传统电影业造成了巨大冲击，动画电影也不能幸免。此时的动画制作开始为适应电视传播做出了很多改变，电视

动画的代表作——芭芭拉和汉纳创作的《辛普森一家》诞生。动画制作公司不得不大量制作适合在电视上播放的动画系列片以应对电影市场的萧条。动画早期搞笑的娱乐风格被发挥到了极致，几乎无台词的搞笑动画成为主流，其中代表作有人们熟知的《猫和老鼠》（图1-20）。

第五阶段为1989年至今。以迪士尼公司推出了《小美人鱼》为标志，美国动画影片再一次进入繁荣期，并一直持续至今。在全球掀起动画热潮的《狮子王》和全计算机制作的系列电影《玩具总动员》三部曲是这一时期的代表作。同时，大型电影制作公司华纳兄弟、哥伦比亚广播公司、米高梅、20世纪福克斯公司等纷纷投拍自己的动画影片，令

图1-20
《猫和老鼠》海报

迪士尼公司不再一家独大。这一时期的动画片取材不再局限于欧美传统的基督教世界，而是全球取材为我所用。创作者除了从世界文化遗产中寻找灵感外，还大量地从现实生活中挖掘素材。叙事策略则采取好莱坞式风格，采用戏剧性叙事手法，家庭、爱情、友谊等主题得到了更深的挖掘，人物形象更为丰富多彩。

3.日本的动画发展

日本动画创作始于1917年，在近百年的发展过程中，日本动画从无到有、由弱到强，从全面模仿到引领世界动画走向。日本动画以电视动画为核心，形成了"漫画—动画—游戏"产业链，注重动画的文化传播效应，占据世界动画市场的半壁江山。日本动画的发展分为四个阶段，即萌芽时期、探索时期、成熟时期与繁荣时期。

1917年至1944年为日本动画的萌芽时期，1917年，下川凹夫摄制《芋川掠三玄关·一番之卷》，北山清太郎制作了《猿蟹合战》，幸内纯一创作了《搞凹内名刀之卷》，此三人为日本动画的奠基人。其中，下川凹夫创作的《芋川掠三玄关·一番之卷》被公认为日本的第一部动画片。1933年，日本第一部有声动画片《力与世间女子》（图1-21）诞生了，它是由政冈宪三和其学生懒尾光世制作完成的。

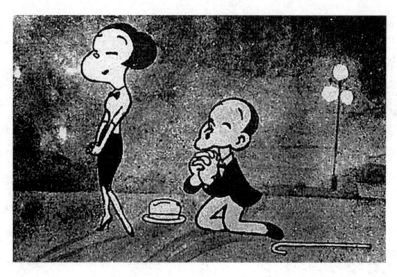

图 1-21
《力与世间女子》影片截图

1946 年至 1973 年为日本动画的探索时期，在东映动画的人才培育计划和手冢动漫作品的激励下，日本动画界出现了一大批专业创作者，无论从数量、质量还是技法运用、创作风格上，与萌芽时期比较都有了明显的进步，使日本动画的风格和产业模式得以确立。1958 年，东映动画借鉴了迪士尼长篇动画模式，历时九个月、耗资四千万日元创作的长篇彩色动画电影《白蛇传》正式公映，在日本引起了前所未有的轰动。20 世纪 60 年代，随着电视的普及，手冢治虫开始考虑电视动画创作的可能性，随后《铁臂阿童木》（图 1-22）的诞生开创了日本电视动画的历史，成了日本动画在世界腾飞的标志。在后期的创作中，手冢先后创作了《森林大帝》《怪医黑杰克》《火鸟》等著名作品。

在 1974 年至 1994 年的成熟时期，日本本土出现了动画热潮，这一时期的动画代表作有《机动战士高达》《风之谷》《天空之城》《龙猫》，该时期日本也相继出现了大批的动画作者。1979 年，

图 1-22
《铁臂阿童木》海报

图 1-23
《侧耳倾听》海报

富野由悠季的代表作《机动战士高达》问世，在日本开启了高达传奇。直至今日，高达系列依旧不断有新作推出，成为日本动画的长寿系列。1984 年，宫崎骏创作的动画电影《风之谷》在日本动画界和电影界取得了前所未有的震撼效果。在 52 天的上映期中，创造了 7.42 亿日元的票房奇迹，宫崎骏的创作才能受到了认同，一举确立了其动画大师的地位。此后宫崎骏的《龙猫》《红猪》《听见涛声》《侧耳倾听》（图 1-23）等作品无论在票房反应还是社会认可度上都遥遥领先于同时期的作品。

1995 年至今，日本动画到达了繁荣时期，这一时期日本动画不仅在国内受到了较大的欢迎，同时国外市场发展前景也非常可观。1995 年，庵野秀明执导的电视动画《新世纪福音战士》（图 1-24）播出，在日本动画界引起了极大的震动。它延续了初期的机器人动画类型与崛起期的科幻长篇的题材，但是在内容表现上却大不相同。《新世纪福音战士》以创新的艺术形式，成为一部独特风格的动画，迎合了时代的诉求。同时，宫崎骏的创作进入成熟期，在创作技法与风格上愈加完善，宫崎骏迎来了创作生涯最辉煌的时代。2001 年 7 月，《千与千寻》在日本公映，4 天票房收入达到 20 亿日元，本土票房最终达到 304 亿日元，超越同期放映的《泰坦尼克号》，成为日本电影史上

图 1-24
《新世纪福音战士》海报

的票房总冠军。2001 年，今敏导演的《千年女优》一举成名。该片不仅荣获东京国际动画影展最佳影片，同时还与宫崎骏的《千与千寻》一同获得日本文化厅媒体艺术节动画大奖。日本动画在老一代动画大师的带领下，新生代创作团队日渐成熟，随着越来越多日本动画在国际上屡获大奖，日本动画以独特的民族魅力引领着世界动画的未来走向。

4. 英国的动画发展

动画发明之初，英国动画并没有很快地发展起来。但在随后的发展历程中，英国动画人不断探索自己的表现语言，基于理性的探索逐渐为英国动画开辟了别样的新天地。英国动画在世界动画史上有较高的影响力，尤其是定格动画，无论是技术上还是艺术上都有较高水平。现阶段英国动画发展迅猛，诞生了《小鸡快跑》《超级无敌掌门狗：人兔的诅咒》等优秀的动画电影。

约翰·哈拉斯和乔伊·巴切勒是英国动画的代表人物。1945 年，约翰·哈拉斯和他的妻子乔伊·巴切勒为英国海军部绘制拍摄了一部供教学用的《船舶驾驶》，全片长达 70 分钟，是英国第一部大型动画片。从 1951 年到 1954 年，他们投入了 70 名动画家的人力，终于完成了英国史上第一部长篇动画《动物庄园》（图 1-25）。本片是根据英国作家乔治·奥维尔的小说《动物庄园》改编的同名动画影片，主要讲述了受到虐待的动物们奋起反抗压迫的故事，是一部动物题材人性化表现的经典之作。1963 年，动画短片《2000 自发疯狂症》反映出汽车工业给人类生存环境带来的不良后果，极具现实讽刺性，获得第 36 届奥斯卡奖最佳动画短片奖提名。约翰·哈拉斯和乔伊·巴切勒夫妇一生中创作了大量各种形式的优秀动画片，对英国动画的发展起到重要的推动作用。

图 1-25
《动物庄园》影片截图

1962 年乔治·杜宁与约翰·哈拉斯合作，摄制了两部动画短片《苹果》和《飞翔的人》。1965 年乔治·杜宁开始为英国著名摇滚乐队披头士制作系列电视动画片 *The Beatles*，为人所熟知。

1.3.3　动画产业

动画产业是指大规模高效率生产动画片的工艺及商业运营系统，其中涵盖了动画的内涵与外延，几乎包含了所有和动画相关的产业。动画产业的崛起使得动画所蕴含的商业价值与潜力越发被认同，动画也不再仅限于一个娱乐大众的工具，而是被当作一个全新、有潜力的产业进行规划与发展。动画产业有投资保障的流水线生产方式，有着完整的运营机制，并且有极强的外延扩展性，为动画发展提供了非常坚实的支持。甚至现在的部分动画片，动画本身为免费产品，而其动漫周边所带来的效益已经远远超过动画制作的投入，也逐步形成了免费动画的新时代。

1. 影院动画的拓展

大型影院动画片因为其高端的播放设备，使得动画观影体验得到极高的加持。在这样的条件下不仅要求较长的篇幅与时长，以及庞大的制作规模，更是要求精湛的技术质量和艺术水平。20 世纪 30 年代，美国迪士尼动画崛起，米老鼠与唐老鸭成为其标志迅速占领全世界，这些虚拟的动画形象与影片为迪士尼动画王国赢得巨大的商业利润与成功。经典的动画电影《白雪公主和七个小矮人》的成功得力于彩色胶片与录音技术的成熟，这部历史性作品是动画艺术和技术的巅峰标志。在这之后，动画艺术的美学体系被重新审视，且影响了后来的国际化动画产业竞争的基调。当时动画行业面对许多挑战和机遇，多元文化开始出现相互渗透的苗头。迪士尼迎接了时代变化的浪潮，用事实刷新了动画的叙事方式和本体定义，使得动画片成为一种独立的艺术形式和商业文化形态。迪士尼公司不断推出新的影院动画剧情片，有效地扩大了主流动画的影响力，作品包括《木偶奇遇记》（图 1-26 ）、《幻想曲》《小鹿斑比》（图 1-27 ）、《音乐与我》和《南方的歌》等。

20 世纪 80 年代动画产业加速发展，迪士尼公司在制作儿童节目和家庭影片的同时，开始推出专门针对成人市场的动画片。《美女与野兽》《狮子王》《花木兰》（图 1-28 ）等影片的上映在狂揽全球票房的同时，更加巩固了迪士尼的商业霸主之位。

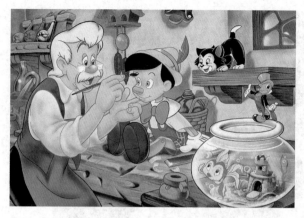

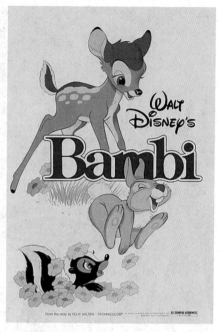

图 1-26（左）
《木偶奇遇记》影片截图

图 1-27（右）
《小鹿斑比》海报

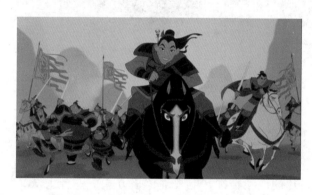

图 1-28
《花木兰》影片截图

　　随着 20 世纪 90 年代计算机三维技术的日益成熟和发展，这种完全颠覆了传统二维动画制作模式的计算机技术，在减少了大量重复绘制的工作时间的同时，还带来了一个倍感真实的虚拟世界。1995 年，迪士尼与皮克斯动画工作室合制了第一部完全由计算机动画完成的三维动画电影《玩具总动员 4》（图 1-29），此后皮克斯陆续推出了数十部三维动画电影，采用三维制作的动画电影迅速风靡全球，成为商业动画的主流。

　　20 世纪 70 年代开始，日本的动画产业开始逐步发展崛起，并在 20 世纪八九十年代形成了风潮，成了继美国之后的第二大商业动画王国。日本的动画电视产业发展迅速并在国内拥有良好的观众基础，在影院长片上也拥有宫崎骏这样的大师级动画导演。日本有影响力的影院动画电影包括《太阳王子》《风之谷》《天空之城》《柳川堀割物语》《萤火虫之墓》（图 1-30）和《魔女宅急便》等。宫崎骏的《红猪》《侧耳倾听》《龙猫》《幽灵公主》等大家熟悉的作品，动画票房收入相当可观。

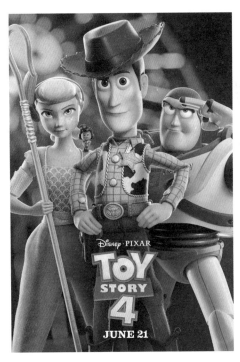

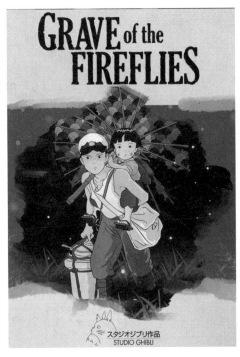

图 1-29
《玩具总动员 4》海报

图 1-30
《萤火虫之墓》海报

2. 电视动画的发展

电视媒体的出现促使了电视动画片的广泛传播，电视的传播方式更贴合大众文化，电视动画片开始成为人们娱乐消费的重要组成部分。电视动画是最早接受和使用计算机技术的动画形式，在 20 世纪 80 年代中期就有人尝试将画好的纸面动画通过扫描仪存放在计算机里进行上色，省去了在赛璐珞片上描绘的昂贵造价和人工劳务。电视动画在解放繁重劳动力方面做出了大胆的尝试，例如一个画面多格拍摄法。

电视动画形成作品、形成规模、形成产业起源于美国。1966 年迪士尼王国的缔造者沃特·迪士尼去世，美国动画电影进入了前所未有的衰退期。同年三大电视网络公司开始在周六的早晨播放动画片，更广阔的收视人群拯救了美国的动画业。动画片载体的这种变化，使它从阳春白雪的象牙塔中走进平民百姓家，为自己开辟了市场。然而，电视动画带给动画业更重要的转折是，动画已经从电影的视角转到了观众的视角，作为电视节目形态的动画片开始关注观众需要什么的问题，电视动画片的需求量和生产量也因此急剧上升。

20 世纪 50 年代初，电视动画逐渐发展起来，电视的发明使人们改变了原有的观

赏习惯，其间，由于动画片的制作成本过高，很多戏院不愿意承担制作费用，所以动画发展一度停滞，而电视的出现解决了这个问题。为了减少动画的制作成本和时间，脚本变得更加生动，许多荒诞、造型夸张、节奏明快的著名动画在此背景下诞生，如《猫和老鼠》《兔八哥》等系列作品。从 20 世纪 50 年代开始，华纳兄弟出品的《兔八哥》（图 1-31）系列动画片就在各大电视上播出了近 30 年。从 20 世纪 60 年代至今，美国的电视动画被定性为儿童节目。随着其成本的降低和数量的减少，动画片的风格越来越趋向简略，剧情设置比较简单。汉纳 - 巴巴拉是早期制作美国电视系列片的重要公司，其作品在 20 世纪六七十年代达到了巅峰，代表作有《摩登原始人》《瑜伽熊》《史酷比》等。20 世纪 70 年代后期，电视逐渐成为动画的主流媒体，与动画相关的资源也被开发起来。

图 1-31
《兔八哥》影片截图

到今天，发展渐趋成熟的电视动画业已经形成了从动画创作、策划到动画投资、制片、生产管理、外包加工、出版发行等一个完整的产业链。此外，以电视动画片形象制成的相关衍生产品也不断繁荣起来。

1984 年至 1987 年，中国制作了第一部电视放映的系列动画《黑猫警长》（图 1-32），开始了中国电视动画的历史。1986 年，中国电视动画又出现了一部经典电视动画片《葫芦兄弟》，

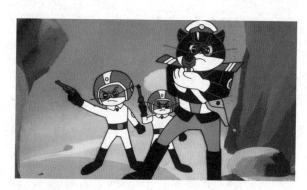

图 1-32
《黑猫警长》影片截图

留给一代青年人无数美好回忆。随后还有传统和现代绘画技法相结合而制作的 13 集动画片《邋遢大王奇遇记》，相比较过去的动画片，这部动画的故事设计、人物形象设计都更加接近当时社会，这也体现了当时动画片制作者对观众需求的关注度不断地提高。1989 年至 1992 年，动画片《舒克和贝塔》播出，随后中国动画进入繁荣、高产的时期，但是日本、美国等国外优秀作品对中国的市场带来了冲

击。《葫芦兄弟》《邋遢大王奇遇记》等在继承美术电影的传统民族风格中注入一些抽象绘画的手法和现代音乐，为民族动画艺术的发展做出了有益的探索。

21 世纪以后，国产电视动画涌现出不少优秀作品，如《小鸡不好惹》《喜羊羊与灰太狼》《老鹰抓小鸡》《熊出没》等作品。这些优秀电视动画制作精美，动画形象生动有趣，故事情节引人入胜，风格充满喜剧色彩。

3. 网络动画的兴起

网络动画是以互联网作为最初或主要发行渠道的动画作品。网络动画经过了三个时期，最初是剧集动画与院线动画的网络移植传播，而后网络平台上极具个人风格的动画短片丰富了种类。

传统电视媒体的收视率下降和网络视频点击率不断攀升，加之网络动画审核效率高，易获取受众反馈，让众多动画制作公司与工作室开始为视频网站量身打造新媒体动画内容，直接在互联网上经营动画品牌。动画制作方也可通过联合不同地域供应商和经销商，快速形成盈利模式而不需要支付全部的资金。这种分工合作、利益共享的网络合作模式，让很多动画工作室得以茁壮成长，网络版权保护意识的加强，也促进了网络动画的发展。网络动画产业趋于成熟，以众筹为代表的网络运营模式逐渐完善，同时新媒体动画开始与传统动画整合互补。游戏、出版社、电影和互联网新媒体多平台移植和跨平台合作，成为运营模式的主要趋势。

随着动画播放平台的进一步完善，除了 PC 端，互联网用户逐渐向手机等移动终端转移。动画作品多为以季度为单位进行播放，时长一般在两分钟左右，便于移动终端观看。这使得动画的体裁和内容更加丰富，播放方式更加自由，网民喜闻乐见。

动画《我叫 MT》（图 1-33）最初是由《魔兽世界》游戏玩家独立制作的三维动画短片，由于受到广大游戏玩家的热力追捧，在第 3 集过后就得到了强力的资金支持，并继续制作。《我叫 MT》靠互联网从制作到走红、到产业链的完善，速度极快，3 年内就实现了动画、周边、游戏的全方位开发。

2011 年《罗小黑战记》开始在网络平台播放，由中国独立动画制作人 MTJJ 及其工作室制作。《罗小黑战记》清新治愈的画风、圆润可爱的角色设计、童真幽默又不失思考深度的故事情节得到了广大网友的喜爱和认可。2019 年动画电影《罗小黑战记》（图 1-34）上映，给中国观众带来了制作精良的二维动画，更给粉丝们带来了情怀上的满足。

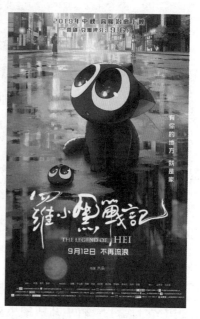

图 1-33（左）
《我叫 MT》海报

图 1-34（右）
《罗小黑战记》海报

1.4 动画的制作

1.4.1 制作工具

传统二维动画被称为赛璐珞动画，也称为胶片动画。动画制作是将静态的画面串联成动态的视频的过程。其制作方法是在一张一张的透明胶片——赛璐珞上进行描线和填色，然后将赛璐珞胶片按照前景、中景、远景的顺序叠加起来通过摄影机拍摄到电影胶卷上，放映形成动画（图 1-35）。

传统二维动画制作工具中最为重要、最具代表性的便是这种透明塑料制成的赛璐珞胶片。赛璐珞胶片的透明属性使得赛璐珞胶片可以没有干扰地叠加起来。因此动画

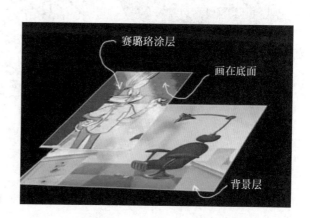

图 1-35
赛璐珞胶片
（图片来源：百度百科）

师将静态的画面拆分成了前景、中景和远景的不同层级，这使得动画师可以分开绘制角色和景物。在前景和背景赛璐珞胶片不动的时候，只需要更换角色行动姿态的赛璐珞胶片便可形成角色运动的姿态，从而逐格拍摄形成连续的动画。

不同层级的赛璐珞胶片叠加起来才能形成一幅完整的静止画面，而传统二维动画播放的速率是 1 秒 24 帧，也就是 1 秒钟要播放 24 幅不同层级的赛璐珞胶片叠加合成的完整画面。

在具体绘制时，动画师会在纸上分别绘制角色形象和背景形象，再经过具有透写功能的拷贝台（图 1-36）将纸上的角色和背景形象转描到透明的赛璐珞胶片（图 1-37）的正面，等待正面干燥后，翻转到背面进行填色。而且动画师会根据动作设计在赛璐珞胶片上绘制出角色的关键动作，并在关键动作之间插入更多的过渡动作。然后，把画有角色的赛璐珞胶片放在画好的背景赛璐珞胶片上，根据动画摄影表（图 1-38）一帧一帧地拍摄到胶卷上，而动画摄影表是用来表示一段动画如何展开的，它以"帧"为单位描述动画的细节，指导如何对不同的赛璐珞胶片进行拍摄（图 1-39）。最后，把它们合起来放映，这样就形成了我们所看到的动画片。以这种方式制作的动画片需要消耗大量的赛璐珞片，动画公司每年都会花费许多经费来购买大量的赛璐珞胶片和填色用的丙烯颜料。

透明赛璐珞胶片的使用完成了动画的背景和人物的分离，这种分离使得动画师可以重复利用不变的场景，专注于绘制角色。这也是后来数字二维动画制作工具中"图层"概念的雏形。

图 1-36
拷贝台
（图片来源：百度百科）

图 1-37
赛璐珞胶片
（图片来源：百度百科）

片名	场次	镜号	长度	负责人	页数

动态	对白		BG	A	B	C	D	E	F	G	H	I	拍摄要求
		1											
		2											
		3											
		4											
		5											
		6											
		7											
		8											
		9											
		10											
		11											
		12											
		13											
		14											
		15											
		16											
		17											
		18											
		19											
		20											
		21											
		22											
		23											
		24											
		25											
		26											
		27											
		28											
		29											
		30											
		31											
		32											
		33											
		34											
		35											
		36											
		37											
		38											
		39											
		40											
		41											
		42											
		43											
		44											
		45											
		46											
		47											
		48											
		49											
		50											
		51											
		52											
		53											
		54											
		55											
		56											
		57											
		58											
		59											

图 1-38

动画摄影表

图 1-39
动画摄影机
（图片来源：百度百科）

现在的数字二维动画制作过程和原理与传统二维动画基本保持一致，只是数字二维动画的制作工具将赛璐珞胶片简化为动画软件中的图层，比如 Toon Boom Harmony、TVPaint 等制作软件。传统赛璐珞动画不仅要用到画具、颜料、笔刷，还需要昂贵的摄影台、特殊的摄影机。除此之外，作为最重要的制作材料——赛璐珞胶片实际上是一次性用品，容错率极低且不易修改，每部动画制作都需要购置大量的透明赛璐珞胶片，资金消耗量大。而数字二维动画的制作是在计算机软件上进行绘制，这类软件工具本身集合了制作传统二维动画所需的工具，在制作中，具有方便修改、易于保存的特点，所以越来越多的动画都采用数字二维动画工具进行制作。

三维动画是继计算机技术出现后产生的新的动画形式。计算机技术的不断发展促进了全新的三维动画制作工具的产生，比如 3ds Max（图 1-40）、Autodesk Maya（图 1-41）、Cinema 4D（图 1-42）、ZBrush（图 1-43）等动画制作软件。这类三维动画软件集成了先进的动画以及数字效果技术，能够制作复杂逼真的角色模型、动画、特效等。这类软件通常功能完善、制作效率高，画面渲染效果逼真，能够很大程度地提高制作效率和品质。

图 1-40
3ds Max 图标

图 1-41
Autodesk Maya 图标

图 1-42
Cinema 4D 图标

图 1-43
ZBrush 图标

一些大型动画制作公司纷纷采取三维技术，制作出了大批气势磅礴、视觉冲击力超强的三维动画片，如《冰河世纪》（图 1-44）、《怪物史莱克》（图 1-45）和《飞屋环游记》（图 1-46）等，几乎每一部都受到了广泛的好评和关注。

随着人工智能（AI）技术的诞生，在 2018—2022 年发展迅猛，逐步渗透到多个动画领域，人工智能技术可以进一步解放生产力，大幅度地提高动画的制作效率。目前在人工智能的协助下，已经产生了根据关键帧自动补充过渡帧，自动上色，自动对图像进行合成处理的软件。或许未来会出现依靠人工智能的高度自动化的动画制作工具和全新的动画类型。

图 1-44
《冰河世纪》影片截图

图 1-45
《怪物史莱克》海报

1.4.2　制作过程

动画制作过程可分为前期的构思与设计阶段、中期的制作阶段和后期的技术处理阶段。在制作方法上，不同类型的动画差异较大，但都有相似的制作过程，按照先后顺序，首先是对作品的探索和筹划，其次是确定制作的详细标准，最后是对动画的技术处理阶段。前一个阶段是下一个阶段的基础和前提，所以在顺序上制作流程分为前期构思与设计阶段、中期制作阶段和后期技术处理阶段。

1. 前期构思与设计阶段

前期是创作的构思和设计阶段。这一环节中的工作内容主要包括编写故事脚本、美术

图 1-46
《飞屋环游记》海报

设计、分镜设计。在这一阶段，创作团队会根据导演的创作意图对创作方向和创作方法进行各种尝试，比如探索画面风格、架构故事内容、讨论世界观和角色设计、设计脚本和分镜等。制作团队还会搜集许多类型的素材，包括图像、视频、文本、音频、模型等参考。同时制作团队会绘制多种的概念图，并建立相应的素材库。这一阶段最主要的目的是为动画确立风格和可行的制作方法。

故事脚本就是动画的剧本，是导演意图的文字化体现，为了利于理解和沟通，故事脚本需要标注时间、地点、出场角色等详细内容。但和传统小说式的剧本不同，首先，故事脚本的编写是以"场"为基本单位进行编写的，即这段剧情发生在哪一场戏中。其次，故事脚本的文字会以描绘画面为主并尽可能地简洁准确。

美术设计主要内容包括角色造型设计、场景设计、道具设计等。角色造型设计包括角色全身转面图、角色面部特写转面图、角色表情图、角色服饰图、角色动态图、角色身高比例图等。场景设计的内容主要包括室内外场景的三视图。道具设计内容主要包括武器装备、道具、交通载具等方面。这些设计图都是制作阶段的详细参考和标准，因此设计图要尽量详细全面。

画面分镜是以故事脚本为基础绘制的图像化的剧本。画面分镜的基本单位是一个一个的镜头，其内容主要包括镜头号、景别、时间、画面、角色运动轨迹、文字注释、机位运动、对白、音效等。画面分镜是整个前期工作的阶段性成果，因为分镜的画面已经能大致描述整个动画的内容，相当于一部动画的草图。

2. 中期制作阶段

动画创作的中期是制作阶段。这一过程直接决定动画成品的画面风格和效果。动画部门会根据参考标准制作动画并添加颜色，主要包括原画、中间张、上色、场景等环节。动画创作中最复杂、最繁重、最耗时的工作都集中在这一阶段。

原画是动画中动作设计最重要的环节。原画师需要根据分镜画面的内容，按照角色造型绘制关键动态。这一环节中，原画师要确保的不是动作画面的连贯流畅，而是动作的生动合理，动作的表演是否具有感染力。绘制原画的常用方法是"关键帧绘制"，就是将一段动作中的标志性动作绘制出来，而一段动作的标志性动作通常包括起始动作、预备动作、极限动作、缓冲动作和复位动作，原画师的工作就是将这些标志性动作绘制出关键帧。

中间张是在原画的基础上，绘制出完整的动作画面的工作。原画确保动作的生动合理，中间张要确保动作的连贯流畅。这一环节中，需要对原画的关键帧进行补充，

画出关键动作之间的过渡动作，也就是中间张。

上色工作是以人物设计图、道具设计图、角色服饰图等设计图为基础，对线稿动画填充色彩。通常在上色之前会针对不同情况对角色进行色彩指定，比如角色在白天时，亮部和暗部分别用什么色彩；角色在晚上时，亮部和暗部分别用什么色彩。

场景的工作内容是按照美术风格和故事情节的要求，为不同镜头绘制表演的空间和场景。背景的工作相对独立，场景绘制通常在画面分镜完成后展开。绘制时会以画面分镜作为参考，需要注意空间的整体一致性，即不同镜头的空间是统一的；还要注意背景和分镜的透视关系也要保持一致，这样才能避免空间关系的混乱。

3. 后期技术处理阶段

后期是动画成品的技术处理阶段，这一阶段，会将前期和中期的工作进行整合加工，并添加声音。这一阶段的工作主要分为两个部分：一个是对中期工作内容进行合成，另一个是动画音效的制作，然后将样片剪辑成正式底片，到这里动画才是我们在荧幕上看到的模样。

合成工作内容包括对画面进行合成、制作特殊镜头效果。画面合成是将人物动画和背景动画进行整合，比如一些跟拍镜头中，角色不动，背景向后运动，以此营造角色在向前运动的感觉；特殊镜头效果包括镜头抖动、淡入淡出、画面虚化、镜头变焦等特殊效果。特效是动画的特殊画面效果。通常特效工作包括制作火焰燃烧效果、雾气弥漫效果，光斑效果、水面流动效果、反光、透光等特殊画面效果。

动画的音效工作是根据台本添加声音和配乐，内容包括为角色配音，添加音效和配乐。而台本是以前期的分镜为基础编写的，是针对音乐工作的专门文本，台本会对画面进行简单的描述，同时会标注音效、台词、音乐的出现时间、出场方式和声音内容。

1.5　动画的作品类型

从表现形式的角度，动画作品可以粗略分为传统主流动画和风格类动画。传统主流动画是最常见的动画，比如《小鹿斑比》（图1-47）、《美女与野兽》（图1-48）、《狮子王》（图1-49）等迪士尼经典作品，其作品的特点是美术风格接近大众的一般审美，公主、王子等都非常符合我们的认知。风格类动画的表现手法非常多样，大量的风格动画都是结合每个国家的艺术形式而产生的，也有部分的风格动画一般观众并不能很

好地接受。风格动画从表现形式上可大致分为：水墨动画、黏土动画、真人动画、剪纸动画等，比如水墨动画电影《山水情》（图1-50）、黏土动画电影《小羊肖恩》（图1-51）、真人动画电影《谁陷害了兔子罗杰》（图1-52）、剪纸动画电影《人参娃娃》（图1-53）。

图1-47
《小鹿斑比》海报

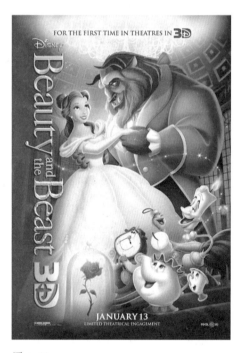

图1-48
《美女与野兽》海报

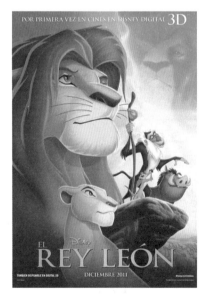

图1-49
《狮子王》海报

图1-50
《山水情》影片截图

图 1-51（左）
《小羊肖恩》影片截图
图 1-52（右）
《谁陷害了兔子罗杰》影片截图

　　从制作工艺的角度，可将动画分为三
种基本类型：二维动画、三维动画、定格动
画。二维动画是最常见的动画类型，通常会
通过线条勾勒轮廓和填充色块的方式进行动
画创作，比如《大闹天宫》（图 1-54）、《丁
丁历险记》（图 1-55）等经典作品。这种制
作工艺既利于制作管理，也利于艺术创作者
进行艺术创造，但同时有较强的规范性和较
高的技术要求。三维动画是通过计算机模拟
真实物体而形成的动画类型，比如《海底总
动员》（图 1-56）、《超人总动员 2》（图 1-57）
等作品。三维动画从角色模型制作到动画渲
染的所有内容都在计算机上完成，常用工具
有 3ds Max、AutoCAD、Maya 等。制作过

图 1-53
《人参娃娃》海报

程具有精确性、真实性和可操作性的特点。定格动画是对各种材料制作而成的"人
偶"进行拍摄的动画类型，"人偶"的制作材料丰富多样，包括铁丝、黏土、木块、石
块等。角色形象可以重复使用，角色的动作神态可以不断调整。比如剪纸动画《猪八
戒吃西瓜》（图 1-58）、《葫芦兄弟》（图 1-59 ～图 1-61）、木偶动画《阿凡提的故事》

（图 1-62）、黏土动画电影《僵尸新娘》（图 1-63）等经典作品。定格动画在拍摄手法上更接近传统的电影，其手法是在场景模型中对"人偶"演员进行逐帧拍摄，再将单个画面按照顺序播放形成动画影像。

图 1-54（上）
《大闹天宫》影片截图
图 1-55（中左）
《丁丁历险记》海报
图 1-56（中右）
《海底总动员》海报
图 1-57（下左）
《超人总动员 2》海报
图 1-58（下右）
《猪八戒吃西瓜》影片截图

图 1-59
《葫芦兄弟》幕后制作
纪录片截图 1

图 1-60
《葫芦兄弟》幕后制作纪录片截图 2

图 1-61
《葫芦兄弟》幕后制作纪录片截图 3

图 1-62（左）
《阿凡提的故事》影片截图

图 1-63（右）
《僵尸新娘》海报

　　根据动画发行的平台，可将动画分为院线动画、电视动画、网络动画。院线动画的发行平台是电影院，也就是动画电影。动画电影是通过动画工艺制作而成的电影，比如《天书奇谭》（图1-64）、《千与千寻》（图1-65）、《玩具总动员4》（图1-66）等经典作品。院线动画制作精良，视觉上一般会有电影般的视觉效果和镜头感；故事情节的设置较为紧凑，具有较高的制作难度和较高的艺术感染力。电视动画是在电视台发行的动画，也就是常见的动画连续剧，比如《猫和老鼠》（图1-67）、《西游记》（图1-68）、《哪吒传奇》（图1-69），这种类型的动画每集长度在10分钟、24分钟、30分钟不等；剧集总长度在13集、26集、52集不等。与院线动画相比，电视动画的制作工艺和要求没有这么高的标准，创作者可以对动画的画面效果和风格进行掌控。相对而言，电视动画具有制作周期较短、工艺较为简单、成本较低的特点。网络动画与电视动画相似，但发行平台是网络媒体。网络动画的出现相对较晚，早期的网络动画为了降低成本通常采取小作坊式的制作标准，但如今越来越多的动画公司也在网络平台发行动画作品。

图1-64（上）
《天书奇谭》影片截图
图1-65（下左）
《千与千寻》海报
图1-66（下中）
《玩具总动员4》海报
图1-67（下右）
《猫和老鼠》影片截图

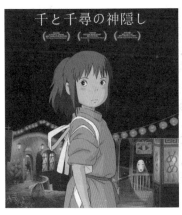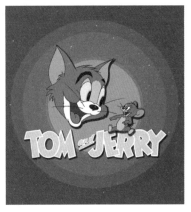

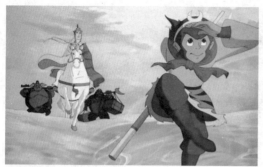

图 1-68
《西游记》影片截图

图 1-69
《哪吒传奇》影片截图

随着三维技术的不断发展，出现了越来越多通过三维技术渲染二维效果的动画，这类动画将三维动画和二维动画的优势进行整合，比如《蜘蛛侠：平行宇宙》（图 1-70）和《英雄联盟：双城之战》（图 1-71）这两部动画，就通过三维渲染技术模拟出了平面绘画的独特效果。

如今，由于人工智能技术的不断发展，动画制作中也出现了通过人工智能技术进行制作的动画，通过人工智能算法自动对画面进行合成处理。比如清华大学的首个 AI 学生"华智冰"，不仅可以自动对画面进行处理，甚至还可以自动制作音效与音乐。很难想象，未来是否会出现完全通过人工智能技术制作的动画。

动画的分类方法是多种多样且在不断发展的，以上的分类方法只是其中的一部分。不同类型的动画需要的制作工艺并不相同，不同的制作工艺具有各自的特点，而每一门制作工艺都需要专门的学习和研究，区分作品类型的目的是找到合适的创作方法和创作途径。

图 1-70（左）
《蜘蛛侠：平行宇宙》海报
图 1-71（右）
《英雄联盟：双城之战》海报

第2章

动画角色概述

2.1 什么是动画角色设计

　　动画角色既是一部动画作品的灵魂所在，也是一部动画片创作成功的基础。动画角色承载着一部动画剧情的展开，传达角色感情和角色意义。除此之外，动画角色对于动画的表现力有极其重要的作用，这种表现力是因为动画角色是由动画艺术家创造的，运用夸张、变形、拟人等手法对每一个角色赋予生命力和感染力，具有高度的假定性。其中，动画角色可以是写实的人物形象，也可以是动物形象，也可以是植物形象或者是其他没有生命的物体，如小汽车，玩具等。一个成功的动画角色不仅深入观众的内心，其周边产品还可以为动画带来巨额的经济收入，如米老鼠与唐老鸭就是成功的案例，每年可以为迪士尼带来几十亿美元的收入。与传统电影中角色不同的是，传统电影中的角色是实拍真人，其演员的选择要符合剧本的要求，通过演员自身的表演表达角色的思想内涵；而动画的角色是经过从无到有的过程，由动画师主观绘制而成，是完全为了剧本需要创造出来的，其中包括角色的身高、五官、发型、服饰、性格等都是根据剧本的时代背景和故事情节设计的。

2.2　动画角色设计流程

　　动画角色设计流程由三个部分组成，分别是动画角色设计草图、动画角色设计线稿、动画角色设计定稿。

　　动画角色设计草图解决的是构思问题，主要根据剧本中提到关于角色的性别、年龄、性格等描述的特征勾勒出的角色形象图。在角色设计草图阶段，设计师会查询海量的参考资料并且不断地进行头脑风暴。一步步把脑海里的角色的特征呈现在纸张上。例如，男性的上身会更加的健壮，更有力量感。在绘制时，男性的肩膀更为宽厚，上身呈现倒三角形；女性则相反，会夸张女性腰胯部的比例，呈正三角形。小孩的特征是个头小，眼睛的位置在整个头部的中间。老人因为肌肉和骨骼的衰老，脖颈会前倾，会有驼背的外形。在最早的设计阶段出于易于辨认的目的，动画角色设计师会简化动画造型细节，绘制角色剪影。如果动画片出现的人物角色众多，则应该同时设计剪影造型。角色剪影不是随心所欲地创作，而是根据导演剧本对角色的描述，把握角色基本外形特征后确定的角色设计初步方案。这一步需要进行大量的尝试。

　　例如，在设计动画电影《阿拉丁神灯》（图 2-1）中的角色形象时，动画角色设计师首先从角色外轮廓考虑角色大致形象，逐一解决构思问题，随后才在基本外轮廓下填充里面的内容。

图 2-1
《阿拉丁神灯》人物设计草图

　　动画角色设计线稿解决的是角色具体造型的问题，在剪影确定后需要根据导演对剧本的描述，经过对内结构的推敲和人物特征的考虑进行接下来的设计，其中需要考虑的问题包括：角色的比例，角

图 2-2
《阿拉丁神灯》反派角色设计稿

色的服装和道具设计，角色的五官和表情。如图 2-2 所示就是根据剪影绘制出的角色具体的造型。观众能够明显感到角色在这一步比草图更加直观，传递的角色信息更加丰富、饱满。

例如《阿拉丁神灯》（图 2-2）中反派贾方这一角色，在角色草稿完成之后，动画角色设计师会根据草稿，具体把人物形象细致地勾勒出来，这一步我们可以看到，人物角色表情的展示、服装的设计、道具的设计都清晰可见。

角色设计定稿解决的是保证角色设计图在后续原画工作或者三维建模工作中的正常运行。在线稿完成之后动画师会根据角色性格、角色服饰给角色线稿进行上色，在上色完成的基础上，动画角色设计师会严谨地绘制出主体图的三视图（图 2-3），这一步是为了方便之后的动画师的工作。标准的三视图包括角色正面、角色侧面和角色背面，角色四分之三侧的视图。为了后续的制作，角色头部的三视图（图 2-4）也会在定稿阶段被设计师绘制出来。如果是传统的二维动画，则这一步还会做出一系列角色的动态模拟图，模拟角色在接下来的原画工作中可能会出现的动作，这一步是为了后续工作提供样板，也是为了测试角色造型的可行性，因为动画角色的静态造型和动态造型是不一样的。如果是在传统三维动画中，则为了方便后续的建模工作，动画角色设计师还会补出人物的头部特写（图 2-5）、道具特写（图 2-6）等。在所有角色定稿完成之后，动画师会把所有主要角色都放在一起，这是为了让动画师了解每个角色的具体比例（图 2-7），为接下来的原画工作做好铺垫。

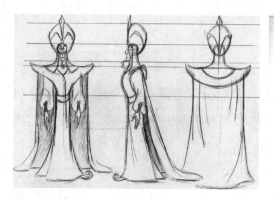

图 2-3
角色转面图

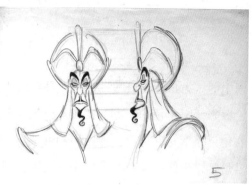

图 2-4
头部转面图

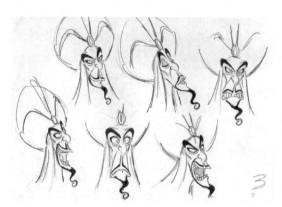

图 2-5
表情演示图

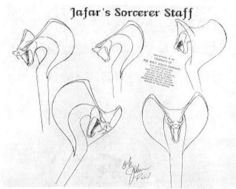

图 2-6
道具拆分图

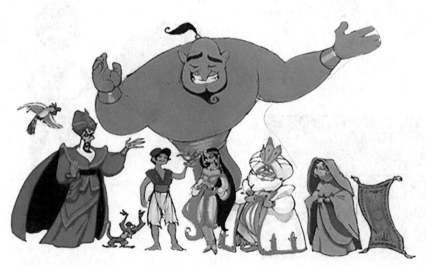

图 2-7
主要角色身高对比图

2.3 动画角色类型

动画角色类型可大致分为人类角色、动物类角色、机械类角色和怪物类角色。动画中的人类角色是最常见，也是种类最为丰富的类型。人类角色通常会以简洁的外形轮廓来概括角色的特点，比如《蜡笔小新》（图 2-8）中的角色，多是孩童角色，这样的角色外形轮廓可以概括为椭圆形或橄榄型。而《蝙蝠侠》（图 2-9）中正义可靠的英雄角色蝙蝠侠，会有方正的外形轮廓；而狡诈邪恶的反派小丑，通常会有尖锐多刺的外形轮廓。再如《超人总动员》（图 2-10）中超能先生是一个健壮有力的男性角色，可以将他的身体轮廓概括为倒三角形或者倒梯形；丰乳细腰、婀娜多姿的弹力女超人可以概括为沙漏型，或者花生形。

动物类角色，通常取材自与人类生活相关的自然界中的各种动物，包括各种哺乳类动物、鸟类动物、鱼类动物、昆虫类动物等。这类角色在进行表演时通常会有拟人化的倾向，这种倾向通常表现为像人一样双脚走路奔跑，像人类一样表现喜、怒、

图 2-8
《蜡笔小新》影片截图

图 2-9
《蝙蝠侠》影片截图

图 2-10
《超人总动员》中的角色

哀、乐等情感。在《米老鼠和唐老鸭》（图 2-11）中的米老鼠和唐老鸭会像人一样开心地吹着口哨，大步前进；比如《小马王》（图 2-12）中的小马史比瑞特像孩童一样和母亲撒娇的场景；在《兔八哥》（图 2-13）中有达菲鸭为兔八哥端菜的场景；在《马达加斯加》（图 2-14）中的长颈鹿、斑马、狮子、河马同时做出惊讶的夸张表情。动物类的角色，其形象虽然源自自然界中的各种生物，但作为动画角色登上荧幕时，其行为方式更像是一个充满个性的人类演员。

图 2-11
《米老鼠和唐老鸭》影片截图

图 2-12
《小马王》影片截图

图 2-13
《兔八哥》海报

图 2-14
《马达加斯加》影片截图

　　机械类角色，通常是对现实中的各种工业产品的拟人化设计，角色原型包括各类武器、交通工具、电子产品等。这一类角色往往会带有科幻和工业元素。经典的机械类角色，比如《变形金刚》（图 2-15）中的擎天柱、大黄蜂、威震天、红蜘蛛等角色，就是根据真实世界中的汽车、飞机、手枪等工业产品进行拟人化设计而形成的。机械类角色在外形上融入了相关产品的代表性特征，以此暗示观众自己的"原型"是什么。比如《机器人历险记》（图 2-16）主角罗德尼是由一个蓝色的信箱变形而来，

芬德是由破旧的红色消防栓变形而来。而《机器人总动员》（图2-17）中的瓦力则是垃圾清扫机器人，其形象是一个装有履带、钳子、探照灯的方盒子，具有极高的辨识度。

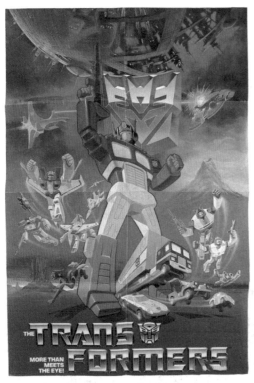

图 2-15
《变形金刚》海报

图 2-16
《机器人历险记》影片截图

图 2-17
《机器人总动员》影片截图

怪物类角色，通常是由多种拟态元素组合而成的。怪物类角色可以是人类元素的拟态，比如《怪物史莱克》（图2-18）中，史莱克是一个长着喇叭耳朵的绿色大胖子。比如《怪物公司》（图2-19），主角萨利是一只体型庞大，浑身长满蓝色绒毛、紫色斑点的雪人怪物；而麦克看上去像一只长着细长手脚的绿色眼球。怪物类角色也可以是多种动物元素的组合，比如《驯龙高手》（图2-20）中的黑龙夜煞，融合了蝙蝠的翅膀和猫的体型，全身蓝黑色并长有蜥蜴鳞片；而其他的龙，有的像鹦鹉一般有华丽的羽毛，有的像鹿一样头上长有细长的角，有的嘴部像鸟一般有坚硬的喙，有的则形似猛兽，并长着锋利的牙齿。怪物类角色是人类想象力的延伸，虽然在现实中并不存在，但在动画作品中却显得尤为重要。

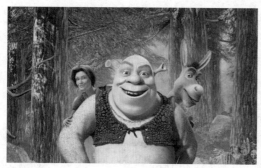

图 2-18（左）
《怪物史莱克》影片截图
图 2-19（右）
《怪物公司》海报

图 2-20
《驯龙高手》设计稿与海报

2.4 文化差异对动画角色设计的影响

不同国家的文化语境为动画作品中角色的设计风格确定了总体基调，因此了解各国文化语境差异的根源与区别，更能弄清楚文化因素对动画创作设计的影响与作用。文化语境是审美语境的一种类型，更是超越文本的社会符号性情境。在全球化语境下，不同文化和价值观念相互交汇碰撞。不同文化语境下的动画人物表现出不同思维模式、语言、风俗习惯及价值取向，有时会有审美差异和认知差异。

2.4.1 中国文化语境下的动画角色设计

1. 中国文化语境

中国文化具有多元性。中国古代以"仁义礼智信"为核心的儒家思想逐渐萌芽并发展，期间受到佛教和道教的文化冲击，但随着文化不断地交融发展，最终形成以儒家文化为主、道教与佛教文化为辅的历史文化。中国文化还具有连续性。五千年的文明，三千年有文字可考的历史，其文化的思想和礼俗，大体上延续下来了。中国传统文化在悠远的历史长河中不断变迁和更新，积累了丰富的文化遗产，积淀下来的大量文学作品、戏曲作品、历史故事、民间传说和神话传说都为动画作品选材提供了丰富的素材。

2. 中国文化语境对角色设计的影响

我国动画自制作之初，便形成了汲取中华传统文化精髓，继承传统艺术形式的独特民族风格。从无声到有声，从黑白到彩色，从剪纸、水墨、木偶等简单的制作形式到数字技术的运用，中国动画始终坚持着创新风格与民族精神。中国动画的题材来源大部分来源于中国传统文化，具有较强的民族特点。

我国传统民族文化与动画创作紧密相关的元素可概括为三大类：绘画类、戏曲类、民间艺术类。水墨画是我国传统绘画中具有中华民族最典型艺术特色表现形式。水墨画善于通过虚实变幻的物象表现意境，它以想象真实代替视觉真实，不以模范照抄自然客观物象为创作主旨，而是以创作者的主观思维意象来表达意境与思想。从美术造型上看，水墨画的技法表现形式非常值得二维动画的表现形式借鉴。水墨动画《小蝌蚪找妈妈》（图 2-21）以中国传统水墨画的表现形式创作，角色造型源于国画大师齐白石的水墨画造型元素，角色的轮廓线时有时虚，角色动作灵动，泼墨山水的背

景柔和绚丽，画面充满诗意，体现出形意神似的美学风格。

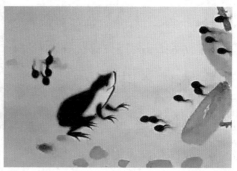

图 2-21
《小蝌蚪找妈妈》影片截图

　　戏曲造型元素异彩纷呈，不同戏种的人物角色脸谱、服饰、道具造型各异。戏曲中的人物角色造型符号是戏曲艺术家从历史人物中高度概括且艺术加工创作出来的，它源于生活又高于生活，角色塑造上戏曲艺术语言与动画艺术语言有着相似的共通性，例如角色的造型与动作都很夸张。1956 年，首部将京剧艺术元素运用于动画的作品《骄傲的将军》（图 2-22）由上海美术电影制片厂推出，其中的角色设计借鉴了大量的京剧戏曲元素，人物角色脸部造型采用了京剧脸谱艺术元素的图案化的表现形式，将军脸部图形设计运用了京剧中的大花脸，而只知阿谀奉承的师爷采用了小花脸。

图 2-22
《骄傲的将军》中将军与师爷

　　民间艺术种类繁多，如剪纸艺术、皮影艺术、年画版刻艺术、染织刺绣艺术、石雕艺术等民间艺术。与动画表现形式极为相似的民间艺术形式当属皮影戏，皮影人物

角色设计造型大量吸纳了中国传统的
戏曲脸谱与服饰的美术元素，还包括
古代壁画、佛像、民俗装饰和剪纸等
民间艺术元素，其工艺精美，造型的
民族特色极其鲜明。1958 年，上海美
术电影制片厂出品的动画片《猪八戒
吃西瓜》(图 2-23)，其设计元素上大
量运用了我国传统民间艺术中的皮影
戏和剪纸艺术表现形式。

图 2-23
《猪八戒吃西瓜》影片截图

2.4.2　日本文化语境下的动画角色设计

1. 日本文化语境

日本的文化语境主要由日本传统的武士道精神与民族主义、日本人民对大自然的
崇敬感组成，日本民族文化特性中既有东方的儒雅含蓄，又兼具西方的开放自由的矛
盾性，即东西方合璧式的多元文化并存。

2. 日本文化语境角色设计的特点

浮世绘的表现方式和造型风格对日本动画造型产生了深远的影响。作为日本艺术
的重要组成，浮世绘艺术的风格特征主要通过凝练的线条和明亮色彩来表达。

在角色造型方面，浮世绘主要体现在其线条的运用上。与西方追求立体的真
实感不同，浮世绘的技法来源于中国
工笔画中的白描、渲染和平涂的技
法，用线条的浓淡、虚实变化来表现
造型的层次，以线写形，没有明暗光
影的概念。浮世绘用线简练概括，注
重线条的流畅性和表现力，用最为凝
练抽象的线条来表达造型轮廓。例
如，在宫崎骏1989 年的《魔女宅急
便》(图 2-24) 动画电影中，人物轮廓
造型以单线勾勒为主，在动画场景中

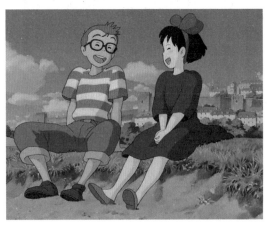

图 2-24
《魔女宅急便》影片截图

承托出角色简洁的用线。

　　在色彩表现方面，不同于西方绘画风格的是浮世绘色彩并没有表现空间立体感，而是将其作平面化的处理，装饰风格非常强烈，素雅中包含华丽、华丽与素雅并存的色彩组合既是日本美术的表现特点之一，也是浮世绘的艺术特征之一。日本浮世绘画家安藤广重，善于用秀丽的笔致及和谐的色彩，表达出笼罩于典雅而充满诗意气氛的大自然（图2-25）。2002 年今敏的动画电影《千年女优》（图2-26）就运用以平涂为主的浮世绘色彩，具有浓厚的装饰性和平面性，不同颜色填充在完整的轮廓线条之中，或纯净或华丽的色块相互搭配、相互对比。

图 2-25（左）
安藤广重《富士三十六景之上总鹿之山》1858 年
图 2-26（右）
《千年女优》影片截图

2.4.3　美国文化语境下的动画角色设计

1. 美国文化语境

　　美国是由移民组成的多种族国家，同时由移民所带来的各种价值观和文化相互碰撞与融合，逐步形成了一个极富冒险精神、个人英雄主义、自由主义的文化语境。

2. 美国文化语境对角色设计的影响

　　美国各种族的聚集与融合，为美国动画片的创作提供了一片沃土，各式各样极具民族特色光怪陆离的故事成为美国动画片的取材源泉。例如《阿拉丁神灯》（图 2-27）就源于阿拉伯国家的传统故事，《白雪公主与七个小矮人》则取材于德国

童话故事,《小美人鱼》源于丹麦神话。美国动画的角色设计也是秉承这一特点,角色千变万化,动画角色性格也多种多样,但美国动画角色的核心性格是典型的美国特征。

在个人英雄主义的影响下,这种以此为主题的动画片创造出来一个个经典的平民英雄形象,如动画电影《花木兰》就塑造了一个替父从军的传奇女性英雄形象,在花木兰的传奇经历中我们可以看到一种西方文化中的英雄的自我性;又如《功夫熊猫》中的阿宝、《海底总动员》中的小丑鱼等。

美国动画以幽默的形式负载开放美国文化的自由精神。美国式幽默通过角色的造型和性格肢体动作实现。个性化的造型是美国动画成功的首要因素,无论是早期的《猫和老鼠》,还是后期的《神偷奶爸》《冰河世纪》,都造型夸张,充满了喜剧色彩。这些独特的外形、个性化的设计,使这些动画角色常常逗人捧腹,给观众留下深刻印象。在动画电影《冰河世纪》(图2-28)中,从影片的开始到结束,一只可爱又顽固的鼠奎特为了一颗松子,可谓是笑料百出。外形设计中夸张的处理采用了几种几何体的重组,松鼠的嘴巴尖利而狭长,偌大的两个眼珠子突兀在头顶上,两只三角形的耳朵竖立在眼睛后面,松鼠经常以一种招牌式的神经质的神情和动作传神地表现角色诙谐的艺术效果。

图2-27(左)
迪士尼动画电影《阿拉丁神灯》
图2-28(右)
《冰河世纪》中的鼠奎特

第 3 章

动画角色造型的解剖学基础

3.1 动画造型简述

动画造型指动画中的角色、场景及相关道具等。其中动画角色造型包括角色的形象、道具、服饰、动作。角色的个体形象在不同动作下的视觉表现不同，不同的性别、年龄的角色在执行符合角色形态的动作时，造型有很大的区别。动画角色造型是动画的主体，一个优秀的动画角色造型对动画的表现力有着至关重要的影响。

动画中场景造型根据空间的不同，大致可以分为两大类，一类是内景，另一类是外景。一般内景是指封闭或者半封闭的空间，通常是在室内；而外景指建筑物以外的空间，通常是室外的自然环境等。除了内景和外景，场景中陈设的道具也占有很重要的地位，必要的道具陈设，与情节和角色有着直接关系。虽然有的道具在场景中并不显眼，与角色没有直接的关系，但是导演却通过它们，暗示了观众与故事息息相关的信息。在本文中，主要研究和探讨动画造型中的动画角色造型。

3.2 动画角色造型

动画角色造型中的基本知识包括人体结构、人体比例、人体骨骼、人体肌肉，以

及角色造型中的透视造型训练方法（动画速写）。

　　动画设计师进行角色设计的时候，对人体基本结构的了解是前提和基础，画出优秀的动画角色，研究人体解剖是必不可少的。这有利于角色设计师深入观察对象，创造出更加生动形象的动画角色。人体解剖的内容主要包括人体比例、人体骨骼、人体肌肉，但动画设计师并不是医生，只需要了解影响人体造型外轮廓起伏的肌肉、人体转折的关键位置和结构点即可。

3.2.1　人体的比例结构

　　人体比例是动画角色造型的基础之一，因为比例可以较直观地体现出角色的年龄、职业、性格等特点。动画角色比例与电影角色比例的区别是，动画角色并不一定要像传统电影一样，将角色的比例设置为七个半头左右。动画中既有两个半头比例的角色，也有十个头比例的人物。这是因为动画师要对动画角色做出夸张和变形，才能更加生动地表现角色气质。人体比例的内容主要包括人体头部比例关系、男性人体比例关系、女性人体比例关系、不同年龄比例关系、夸张比例关系。

1. 人体头部的比例

　　人体头部的比例是指五官之间的距离中，有三庭五眼的比例关系。三庭是指头部的长度可以大致分为三个均等的部分，分别是发际线到眉心、眉心到鼻尖、鼻尖到下巴。五眼指的是从正面看人的脸部，其宽度约等于五只眼睛并排的宽度（图3-1）。人的五官比例有着一般通用的比例关系，但是动画角色设计师最擅长的就是在人脸部的基本结构上进行夸张创作，在动画角色人物面部造型中，人物的脸部是可以进行比例

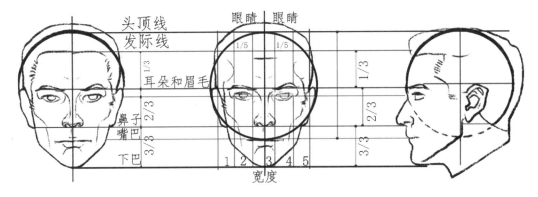

图 3-1

人体头部的比例图

（图片来源：四川美术学院　魏晨旸　绘制）

变化和夸张表现的。但结构是需要每个动画角色设计师记忆并理解的，否则创造出的
人物角色会失去最基本的现实依据。

2. 人体比例在性别上的区别

男性身体比例在 7～8 个头长（图 3-2）。一般把头的长度作为测量人身高的标准
单位。男性身高一般会达到 7 个半头长。其中从人的下颚到乳头的位置大约为 1 个头
长，再从乳头到肚脐的位置大约为 1 个头长，腿部的长度约为 4 个头长。其中从股骨
大转子到膝盖的长度为两个头长，再从膝盖到脚跟的长度为两个头长。手臂的长度大

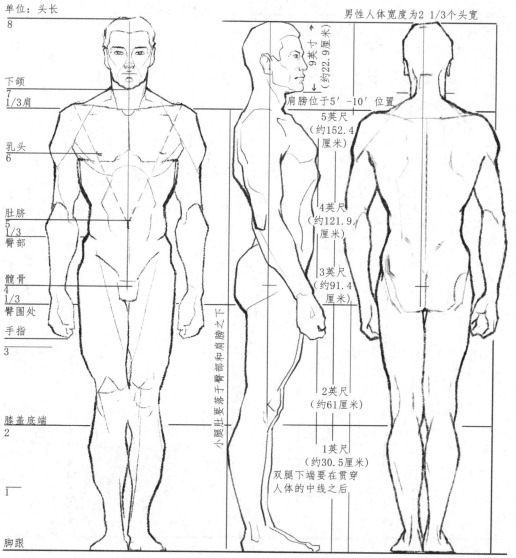

图 3-2

男性人体比例图

（图片来源：四川美术学院　郝政宇　绘制）

约为3个头长，其中上臂占据4/3个头长，前肢占据大约1个头长，手掌约为1个头长。两臂之间展开的距离为7个头长（双臂平举展开的长度）。

女性人体比例相对于男性要窄一些。由于男性和女性的生理差别，女性身体比例和身体的特点也会出现不同，其中最大的差异在上身躯干部分。对于男性而言肩膀的宽度会比盆骨宽，而女性肩部会比盆骨窄。这种特点导致男性腰部以上部位看起来发达许多，肩部宽臀部窄的生理构造形成了男性上身大下身小的特征，女性肩部窄臀部宽导致下肢部位看起来宽许多，构成了上身小下身大的特征，如图3-3所示。

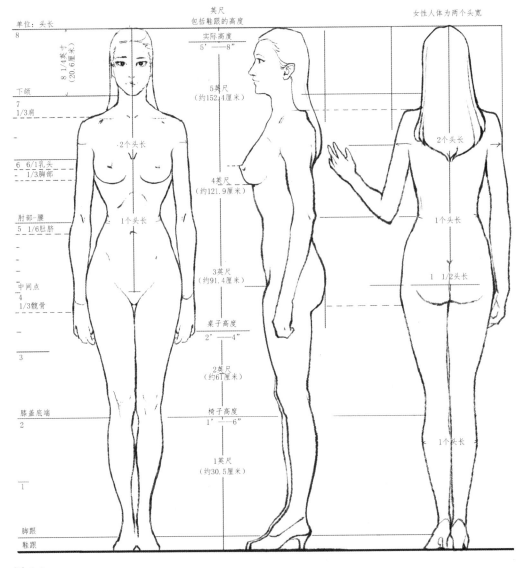

图 3-3
女性人体比例图
（图片来源：四川美术学院 范鑫宇 绘制）

3. 人体比例在姿势上的区别

人体在不同姿势中，站姿大约为 8 个头长，坐姿约为 6 个半头长，跪姿为 5 个头长，席地而坐约为 4 个头长（图 3-4）。

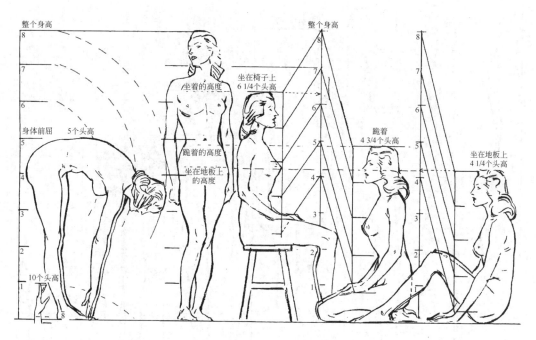

图 3-4

不同姿势比例图

（图片来源：安德鲁·卢米斯《人体素描》）

4. 人体比例在年龄设计上的运用

在角色设计中，人物角色的年龄都是依托动画设计师对人物比例的精确把握表现，不同的年龄会出现不同的人体比例，例如 1～2 岁的儿童身体约为 4 个头长，3 岁的儿童身体约为 5 个头长，5 岁的儿童身体约为 6 个头长，10 岁的儿童大概会有 7 个头长，15 岁会有 7 个半头长，成年之后的人会在 8 个头长身高。在掌握了不同年龄阶段不同的身体比例之后，动画设计师在刻画不同年龄的人物时候，就可以根据不同年龄设计出夸张的人体比例，如图 3-5 所示。

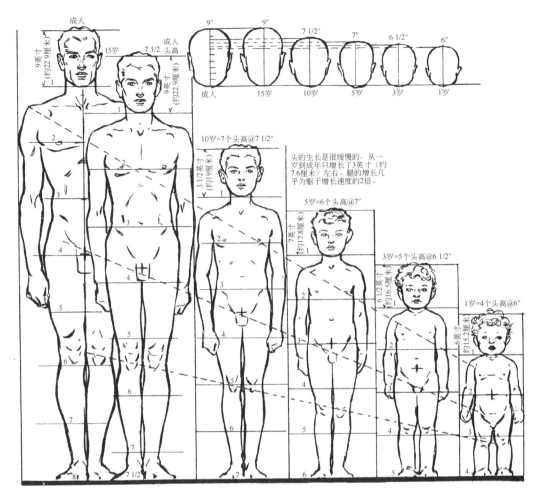

图 3-5

不同年龄人体比例图

（图片来源：安德鲁·卢米斯《人体素描》）

5. 人体比例在夸张设计上的运用

动画中出现的所有角色都可以不用按照标准的比例去限制角色，这是因为动画具有高度的假定性。动画造型设计师可以利用夸张、变形等手法表现角色人物比例。例如，为了表达婴儿的憨厚可爱，设计师会用两头身表达儿童时期的人体比例。正是因为这些夸张，动画角色会比一般影视人物更加深入人心，在夸张手法的运用上，迪士尼可谓做到了极致，这也是迪士尼动画之所以长久不衰的原因之一（图 3-6）。

图 3-6
迪斯尼角色合集
（图片来源：百度百科）

　　例如在迪士尼动画电影《超人总动员 2》中出现的主要角色，人体比例会集中在
1∶5 之间，其中儿童的比例更是在 1∶3 这样夸张的比例。一方面是为了满足卡通动
画的风格需求；另一方面是为了更加生动地表现出角色性格、角色体型等特征而做出
的夸张设计（图 3-7）。

图 3-7
《超人总动员 2》设计稿

3.2.2　人体骨骼结构

　　人体共有 206 块骨头，每一块骨头都发挥着独特的功能（图 3-8）。坚固且灵活的
骨骼结构组成了人体的基本框架。人的基本结构为骨架，骨骼是人体的支架，骨骼的

长短与比例大小直接影响到人的身材比例。在动画中，动画师需要了解运动中骨骼的
作用，才能在设计动作时考虑到角色的运动变化。

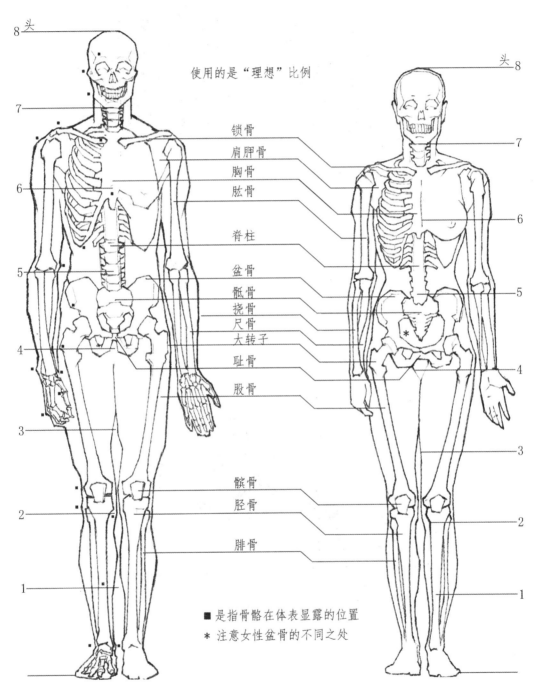

图 3-8
人体主要骨骼图
（图片来源：四川美术学院 魏晨旸 绘制）

出于动画角色绘制的要求，动画师要掌握人体大幅度运动的大关节、大体块和影响人体外轮廓转折的骨骼。尤其在动画原画的制作时，动画师对控制身体运动的关节需要特别熟悉，这是因为关节连接骨骼，关节的运动为人体带来自由活动的可能，弯曲、内收、展开、旋转，每个关节都有特定的活动角度。为了研究如走路、跑步、跳跃、弯腰这样具有代表性的大幅度的动作与动态，可以将人的复杂骨架结构简化，概括出以下三个区域的主要骨骼：手臂和手部的骨骼、腿部和脚部的骨骼、躯干的骨骼。

1. 手臂和手部的骨骼

上臂骨架由肱骨、桡骨和尺骨组成（图 3-9），肱骨、桡骨和尺骨能让手臂向上向下旋转自如。尺骨和桡骨的末端连接手腕，手腕依靠腕部五块腕骨的滑动可以活动自如。手掌部分是由五根掌骨和指骨组成，掌骨手指由三节指骨组成，拇指两节。如果用几何形体来概括，手臂可以理解为两个圆柱体相接。描绘时应当注意小手臂的形状，是前方后圆，这是因为肱桡肌导致外轮廓呈现圆形。还应该注意两大关节：肘部关节和腕部关节，肘部屈伸动作骨点的变化。

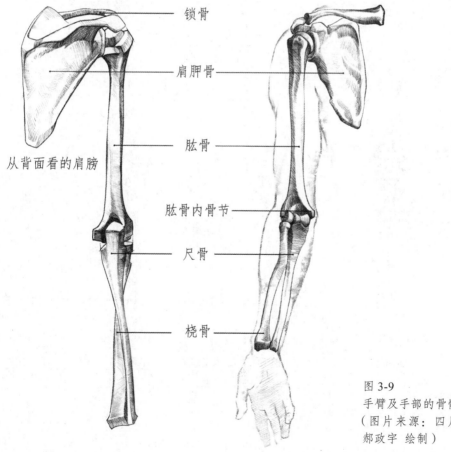

锁骨

肩胛骨

从背面看的肩膀

肱骨

肱骨内骨节

尺骨

桡骨

图 3-9
手臂及手部的骨骼图
（图片来源：四川美术学院
郝政宇 绘制）

2.腿部和脚部的骨骼

人的腿部由股骨、胫骨和腓骨三根主要的骨头组成。股骨上端的股骨头连接髋臼，下端与髌骨相连，形成膝部。小腿是由腓骨和胫骨组成，功能如同小手臂的桡骨和尺骨。胫骨和腓骨的末端连接踝关节。从侧面和正面看，需要描绘出腿部的曲线弧度，以及腿部正、侧、背关节及肌肉的倾斜与走向。

脚部主要由趾骨、楔骨、跟骨组成（图3-10）。在进行绘画概括的时候，要注意大的结构的把握和塑造。比如，内踝和外踝的凸起、脚部内侧的弯弓、脚跟的凸起等。

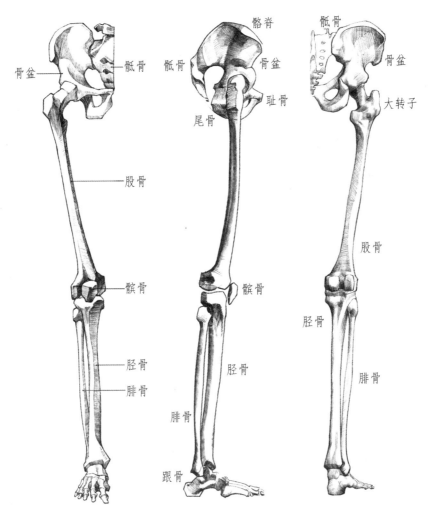

图3-10

腿部及脚部骨骼图

（图片来源：四川美术学院　范鑫宇　绘制）

3. 躯干——胸部、腹部、臀部

躯干是人体的主体部分，躯干包括胸部、腹部和臀部三部分。胸部横膈膜以上为胸部，以下则为腹部。骨骼结构上躯干由胸廓和脊柱组成，脊柱是人体最主要支撑体重的骨头，脊柱的弯曲形成了躯干的扭转、弯腰、弓背等动作。脊柱从侧面看是有其天然的生理弧度的。人体的侧面的多个曲线变化，其中有 3 个曲线就是由脊柱的弯曲形成的，分别是颈椎、胸椎和尾椎。躯干的体型结构可以概括成两个球形。胸部一个球形，腹部一个球形，两个球形的大小比例关系对人的体型也至关重要，不同的胸腔和腹部大小比较直观地反映出不同的人物形体，如图 3-11 所示。

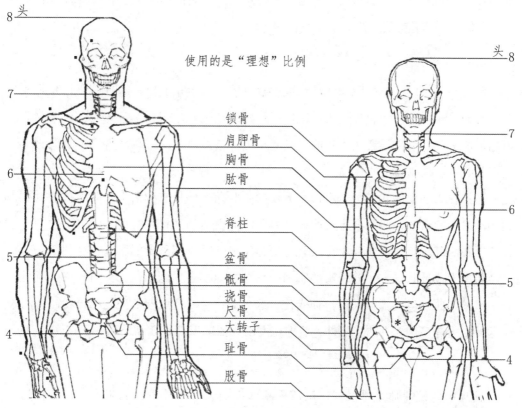

图 3-11
半身骨骼图
（图片来源：四川美术学院 魏晨旸 绘制）

3.2.3 人体肌肉结构

肌肉是依附于骨骼之上的人体结构，动画设计师只有了解到每一块重要肌肉的位

置和形状，才能够准确地绘制出正确的人体形状。若是从人体表面去了解肌肉的形状和位置，会绘制出错误的人体结构。因为肌肉不是简单地固定在骨骼上，而是随着骨骼的运动变形呈现拉伸或者挤压的状态。我们会从肌肉的三个方面去了解肌肉：肌肉的基本命名、肌肉的运动原理、人体重要肌肉。

1. 肌肉的基本命名

通常来说，我们把那些经过关节前方，会使关节弯曲的肌肉统称为屈肌；而位于关节后方，会使关节伸直的这类肌肉统称为伸肌。由此可见，有些位置的肌肉名称会和它的作用一致，例如收肌、张肌、旋后肌等。也有一些肌肉名字会和肌肉本身的形状一致，例如三角肌、小圆肌、大圆肌等。甚至一些肌肉的命名会和自身所处的位置一致，例如胸锁乳突肌、胸肌、胫骨前肌等。

2. 肌肉的运动原理

肌肉是由可以伸缩的肌肉纤维组成，在骨骼一端生长而出，越过一块骨骼或者是多个关节，连接着另一块骨骼肌肉，依据杠杆原理运作。例如，肌肉从骨骼一端生长出连接末梢的一端，或者从固定的一端链接可以自由活动的一端，再依靠肌肉的收缩把活动的一端拉向固定的一端。

肌肉在人物中的状态大致可以分为松弛、收缩、伸长三种情况。肌肉从松弛状态到运动状态的时候，肌肉会出现明显的鼓胀，而由运动到松弛时候，肌肉会拉平。这种情况在面部和躯体的肌肉上会表现得更为明显，对于躯干上的肌肉，这种变化多是一半肌肉为拉伸状态，另外一半的肌肉会呈现松弛状态。例如，二头肌和三头肌会随着手臂的弯曲发生此消彼长的拉伸变化。这种变化会改变肌肉的外轮廓形状，总的来说这种变化是多样统一的。此外，肌肉在大部分情况下都是收缩鼓胀的状态。

3. 人体重要肌肉

动画角色设计师需要根据绘画需求掌握影响到人体外轮廓的肌肉，以及肌肉是何种运动方式。动画师需要从三个方面了解人体重要肌肉：肌肉的外形和大小；肌肉的起始点和末端分别在什么位置；肌肉在人体的位置，运动方式。在文中主要从身体（图 3-12）、手臂（图 3-13 和图 3-14）、腿（图 3-15）三个区域去了解肌肉，且文中提到的肌肉均是骨骼肌，都是影响人物外轮廓的重要肌肉。

（1）胸锁乳突肌：这是颈部浅层最显著的肌肉，位于人体颈部两侧。胸锁乳突肌的一侧作用可使头转向对侧，并向同侧倾斜，两侧同时收缩肌肉合力使头部收缩。

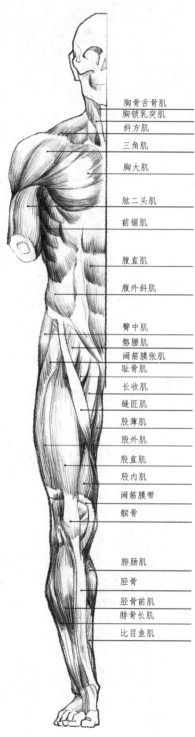
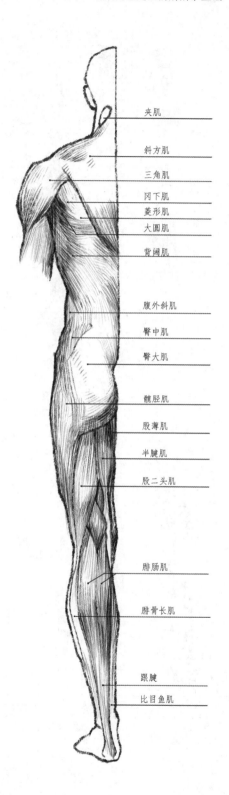

胸骨舌骨肌
胸锁乳突肌
斜方肌
三角肌
胸大肌
肱二头肌
前锯肌
腹直肌
腹外斜肌
臀中肌
髂腰肌
阔筋膜张肌
耻骨肌
长收肌
缝匠肌
股薄肌
股外肌
股直肌
股内肌
阔筋膜带
髌骨
腓肠肌
胫骨
胫骨前肌
腓骨长肌
比目鱼肌

夹肌
斜方肌
三角肌
冈下肌
菱形肌
大圆肌
背阔肌
腹外斜肌
臀中肌
臀大肌
髋胫肌
股薄肌
半腱肌
股二头肌
腓肠肌
腓骨长肌
跟腱
比目鱼肌

图 3-12
人体重要肌肉图
（图片来源：四川美术学院 郝政宇 绘制）

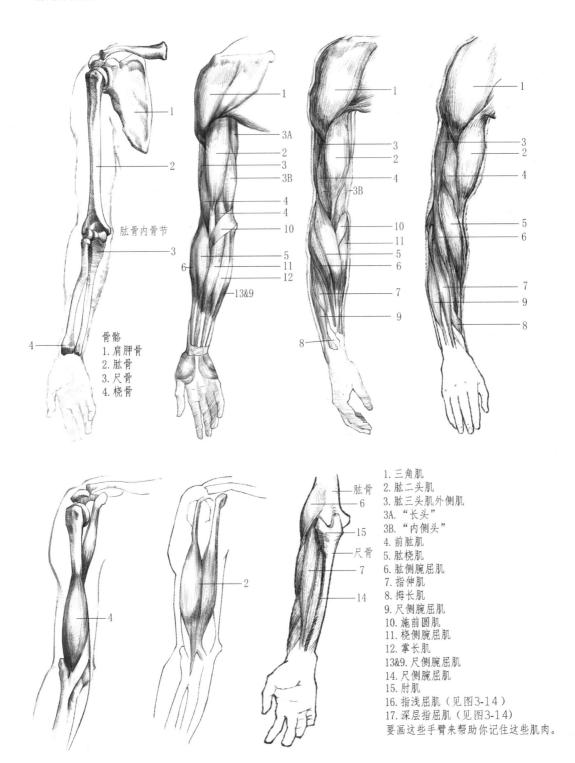

骨骼
1. 肩胛骨
2. 肱骨
3. 尺骨
4. 桡骨

肱骨内骨节

1. 三角肌
2. 肱二头肌
3. 肱三头肌外侧肌
3A. "长头"
3B. "内侧头"
4. 前肱肌
5. 肱桡肌
6. 肱侧腕屈肌
7. 指伸肌
8. 拇长肌
9. 尺侧腕屈肌
10. 施前圆肌
11. 桡侧腕屈肌
12. 掌长肌
13&9. 尺侧腕屈肌
14. 尺侧腕屈肌
15. 肘肌
16. 指浅屈肌（见图3-14）
17. 深层指屈肌（见图3-14）
要画这些手臂来帮助你记住这些肌肉。

图 3-13
手臂肌肉图 1
（图片来源：四川美术学院 范鑫宇 绘制）

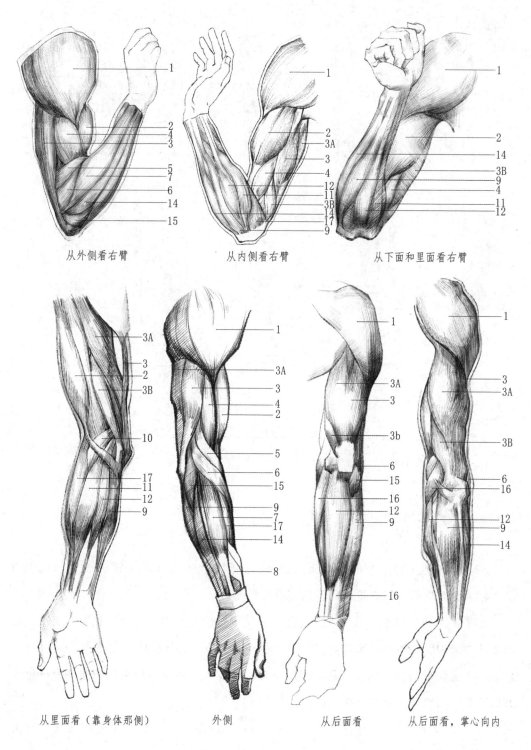

从外侧看右臂　　　　　从内侧看右臂　　　　　从下面和里面看右臂

从里面看（靠身体那侧）　　外侧　　　从后面看　　　从后面看，掌心向内

图 3-14
手臂肌肉图 2
（图片来源：四川美术学院　魏晨旸　绘制）

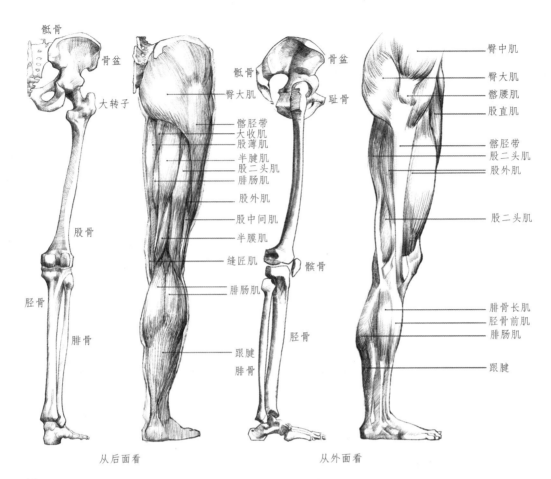

图 3-15
腿部肌肉
（图片来源：四川美术学院　郝政宇　绘制）

（2）斜方肌：位于颈部和背部的皮下，一侧成三角形，左右两侧相合构成斜方形，称为斜方形肌。斜方肌的功能是使肩胛骨上提、上回旋、后缩。

（3）三角肌：位于肩部皮下，它是一个呈三角形的肌肉，肩部外轮廓即由该肌形成。这种结构肌肉体积小而具有较大的力量，功能是使上臂旋转、收缩、外展等。

（4）背阔肌：位于腰背部和胸部后下外侧的皮下，是全身最大的阔肌。上部被斜方肌遮盖，功能是使上臂后摆、内旋等。

（5）胸大肌：位于胸前皮下，为扇形扁肌，其范围大，分为锁骨、胸肋和腹上部。胸大肌的功能是使得上臂内收和内旋。

（6）前锯肌：位于胸廓的外侧皮下，上部为胸大肌所遮盖，是块扁肌。其功能是

保护胸腔不受外力打击。

（7）腹直肌：位于腹前壁正中线的两侧。两侧收缩，功能是可使骨盆后倾，即收腹。

（8）腹外斜肌：位于腹前外侧浅层，为扁阔肌。功能是一侧收缩可使脊柱旋转，两侧同时收缩使脊柱前屈。

（9）肱二头肌：位于上臂前皮下，上臂外轮廓是由该肌肉组成。功能是使上臂在肩关节处屈伸和转动，在肘关节处屈伸和旋转。

（10）肱三头肌：位于上臂后面皮下，由长头、外侧和内侧三个部分肌肉组成。功能是使前臂在肘关节伸展和旋转。

（11）肱桡肌：跨越上下臂，从二头肌和三头肌中间伸出连接掌骨外侧。功能是控制小臂的旋转，旋转时影响小臂外轮廓形状。

（12）臀大肌：很发达，直接位于骨盆后外侧面，维持人体直立姿势。功能是使大腿后伸和外旋，如后摆腿和后踢腿动作。该肌上半部使大腿外展，下半部使大腿内收；一侧收缩，使骨盆向对侧转动，如转体动作；两侧收缩使骨盆后倾，维持人体直立姿势。

（13）股四头肌：这是人体最有力的肌肉之一，位于大腿前表面皮下，有四个头，即股直肌、股中肌、股外肌、股内肌。功能是使大腿屈、小腿伸；使大腿在膝关节处伸即牵拉股骨向前（如由下蹲到站立的动作）；保持股骨垂直，维持人体直立姿势。

（14）缝匠肌：这是大腿前细长的肌肉，贯穿大腿至小腿，对大腿前群肌起加固作用和用于腿的整体动作。功能是使大腿屈、旋外，小腿屈、旋内。

（15）股二头肌：位于大腿后面外侧皮下。功能是使小腿屈和旋外，小腿伸直时可使大腿伸，如后踢腿跑和后蹬跑动作。

（16）胫骨前肌：位于胫骨的外侧。功能是使足伸（背屈）、内收和外展，如勾脚动作。拉小腿向前，以维持足弓。

（17）小腿三头肌：位于小腿后面浅层，特别发达，使小腿后部隆起，它由腓肠肌和比目鱼肌组成，比目鱼肌位于腓肠肌的深层。功能是使小腿和足部弯曲，使膝关节伸直，从中维持人体的直立。

3.3 动画透视

3.3.1 透视规律

了解透视规律对于动画设计师而言非常重要。在实际创作过程中，角色并不会一直在一个平面运动，空间透视会直接影响到角色在运动过程中的人物造型，所以合理运用透视规律去表现人物在空间中的运动，并进行科学的处理就显得尤为重要。常用到的透视规律如下。

一点透视（图3-16）又称平行透视，特点就是物体与画面的垂直角度为90°，物体的透视线会在画面纵深关系上的一点消失。这种透视表现范围广，纵深感强，适合表现庄重、稳定的空间。

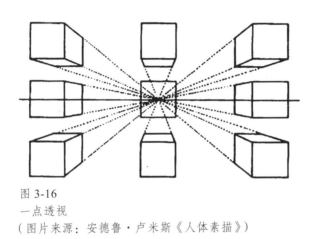

图3-16
一点透视
（图片来源：安德鲁·卢米斯《人体素描》）

两点透视（图3-17）又称"成角透视"，由于在透视的结构中，有两个透视消失点，因而得名。成角透视是指观察者从一个倾斜的角度，而不是从正面的角度来观察目标物。因此观察者可以看到景物不同方向上的面块，也可以看到各面块消失在两个不同的消失点上，这两个消失点皆在水平线上。

三点透视（图3-18）又称"斜角透视"，是在曲面中有三个消失点的透视。这种透视的形成是因为景物没有任何一条边缘或面块与画面平行，相对于画面，景物是倾斜的。当物体与视线形成角度时，会呈现往长、高的空间延伸的状态，并消失于三个不同空间的消失点上。三点透视的构成，是在两点透视的基础上多加一个消失点。第三个消失点可作为高度空间的透视表达，而消失点正在水平线之上或下。如果第三消失点在水平线之上，正好像物体往高空伸展，观察者抬头仰视观看物体。如果第三消失点在水平线之下，正好像物体向下方伸展，观察者低头俯视观看物体。

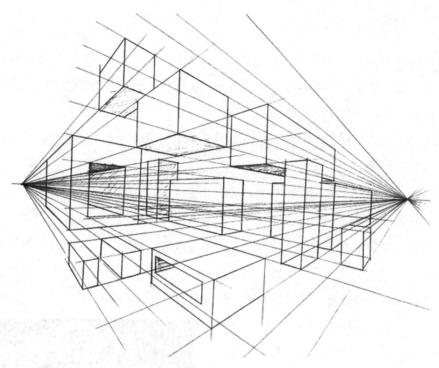

图 3-17
两点透视
（图片来源：安德鲁·卢米斯《人体素描》）

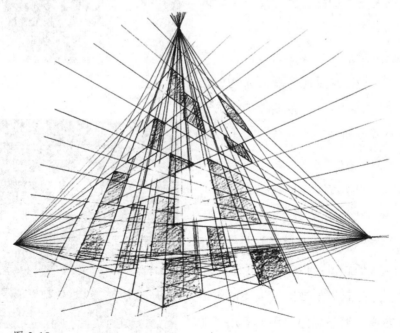

图 3-18
三点透视
（图片来源：安德鲁·卢米斯《人体素描》）

3.3.2　透视对动画角色的作用

在立体和三维的空间中，人体会出现近大远小的变化，为了更好地体现画面和剧情的需要，这需要对人物动作的不同视角进行观察和分析。透视变化可以给传统二维动画带来类似电影机位变化的错觉，并且让二维的角色拥有空间感和体积感。夸张的透视角度更容易让观众产生对角色性格、内心活动、情绪等认知的理解，其中最为典型的是仰视视角和俯视视角。

仰视视角是指视平线在脚底以下，从底处往上看，视野中角色对象的力量感被大大增强。环境和背景变得无关紧要，甚至变成增强视野中角色对象力量的元素，仰视镜头中的角色对象无形中增加了速度感。仰角越极端，视野中的角色对象越具有强大的威胁性。仰视镜头充满了紧张感、压迫感。视野中的角色对象产生令人惧怕、庄严或者令人尊敬的心理感觉，使视野中矮小的角色变得高大。

例如，在动画电影《人猿泰山》（图 3-19）中，主角泰山在丛林中不断腾挪、跳跃的动作表现出泰山身手矫捷。导演合理运用仰视镜头去表达纵深感和空间感强，不仅生动表现出人物的动态，也表现出泰山的勇敢机智。

图 3-19
《人猿泰山》设计稿

俯视视角是指视平线在头顶及头顶之上的视角，这种视角最能体现出人物的透视效果。俯视常被用来表现站立的大人看着脚下正在玩耍的孩子或宠物，或者是强大的战士看着弱小的对手、高阶级的上司看着下属等。俯视镜头使视觉范围内的对象显得微小，减少了视觉对象的威胁性，相对增强了主观视角这一方的威胁性。

例如，在动画电影《白雪公主》（图 3-20）中，白雪公主在森林中被猎人追逐的过程中，为了表现白雪公主的弱小，运用了俯视的视角，表达了人物内心的紧张，烘托了紧张的氛围感。

图 3-20
《白雪公主》影片截图

3.4　动画造型训练——动画速写

1. 动画速写的概念

动画造型对于动画师的创作尤为重要，动画速写可以有效训练动画师动画造型的能力。动画速写是在传统速写的基础上，针对动画的运动特性进行的速写训练。动画速写是动画专业的造型基础训练。动画速写的突出特点是强调动作姿态，动画速写中的动态可以源自实际生活，也可以依靠经验和想象。动画速写的练习需要大量的积累，并对练习素材的形状结构、动作规律等内容进行观察记忆，甚至夸张地再现。因此动画速写在形状概括、动态规律、默写能力等方面有更高的要求。

2. 动画速写的形式

动画速写的常见形式是以最基本的线条为单位进行绘制（图 3-21～图 3-24）。通常会重点表现角色的动作和神态，对细节进行概括和省略。造型手法上结合了"写意"和"写实"，对结构进行合理的概括和夸张。动画具有运动的特性，因此动画速写的训练应当以带着运动的过程去思考造型的变化。动画速写是在理解与记忆的基础上以最快捷的方式对造型进行整理与归纳，从而挖掘出形象本质的过程，同时其也是一个由整体到细节，认知与感受不断深入的过程，是发现、理解与再创造的过程。并且通过速写所获取的原始画面中的视觉元素有助于向动画语言的转换。其中的人体结构解剖、人体比例透视、人体运动规律等都会经常成为线稿研究的内容。

图 3-21
人猿泰山速写 1
（图片来源：《人猿泰山》设计稿）

图 3-22
人猿泰山速写 2
（图片来源：《人猿泰山》设计稿）

图 3-23
人猿泰山速写 3
（图片来源：《人猿泰山》设计稿）

图 3-24
人猿泰山速写 4
（图片来源：《人猿泰山》设计稿）

3. 动画速写的作用

动画速写有利于塑造典型性，以及具有特征的角色形象。动画速写的对象包括人物、动物、植物等。在传统速写的基础之上，动画速写把重点放在如何概括和表现，把人物的运动规律放在首位，着重分析形象的动态视觉图示。分析出运动中的每组动作，每个具体的动态转折关系，以及动作转折点和体态位置关系，从而形成完整的、流畅的动作链。

动画速写能够提高观察能力、分析能力、表现能力等基本造型能力。在动画速写的练习过程中不能只是单纯地临摹，而要迅速地比较、取舍、整理及归纳，在较短的时间内用线条去高度概括、提炼对象的形体特征、空间关系。注重创造性思维、调动创造潜能，培养艺术素养，从而更加充分地表达思想感情。

动画速写训练是走向造型创作的必然途径。可以使画者快速掌握人体基本结构，并且可以熟练地绘画出人物的神态和动态，并为以后的动画创作积累创作素材。速写不仅训练了画者敏锐的观察力，使画者学会捕捉生活中美的瞬间，还可以锻炼概括能力，使画者可以在有限的时间内描绘出对象的特点，提高画者对形象的记忆能力和默写能力（图 3-25）。动画速写强调出画者对结构、特征和规律的掌握。应当从客观出发，以科学严谨的态度对物质构成原理和运动规律进行全面具体的研究，从而获取与动画创作相关的知识。

总的来说，动画速写是创作者感受生活并且将生活快速记录下的一种方式，它使画者对生活的感受形象化、具体化。并且能够探索和培养画者的独特绘画风格。

图 3-25
吴冠英《游画世界》速写作品

第 4 章

动画设计的色彩基础

4.1 色彩的基础概念

4.1.1 色彩理论起源

色彩的运用对于人类来说是习以为常的，而揭开色彩本质的科学理论起源于英国科学家牛顿的三棱镜分解太阳光的实验。

1666 年，牛顿进行了著名的太阳光色散实验（图 4-1）。他布置了一间暗室作为实验室，并在窗户上留下一个圆形小孔，刚好能让一束阳光进入暗室。牛顿在太阳穿过小孔形成的光束路径上放置了一个三棱镜。光束穿过三棱镜，在墙壁上映照出了像彩虹一样的七色光带，红、橙、黄、绿、蓝、靛、紫在彩色的光带上依次渐变排列。同时牛顿还发现，七色光带如果再通过一个三棱镜还能还原成白光。牛顿发现了白光是由七种色彩的光合成的，这条七色光带就是太阳光谱。牛顿也在此基础上发明了牛顿色环（图 4-2）。这是色彩理论的最初的探索，牛顿的三棱镜分解太阳光实验的成功，为他后来的色彩学理论奠定了基础。

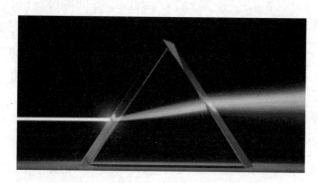

图 4-1
三棱镜分解太阳光
（图片来源：朱介英《色彩学：色彩设计与配色》）

图 4-2
色环
（图片来源：朱介英《色彩学：
色彩设计与配色》）

在牛顿之后的大量科学实验进一步揭示了色彩的本质。色彩是以色光为主体的客观存在，对人来说则是一种视觉的感觉，这种感觉是基于三种因素的相互作用而产生的：一是光线对物体的照射；二是物体对光的反射；三是物体反射的光对人的视觉器官——眼睛的刺激。即不同频率的可见光照射到物体上，有一部分频率的光被物体被吸收，另一部分频率的光被反射出来刺激人的眼睛，经过视神经传递到大脑，形成眼中的色彩信息，即人的色彩感觉。光线、物体、眼睛三者之间的关系，形成了色彩研究和色彩学的基本内容，也是色彩实践的理论基础和依据。

4.1.2　色彩基础知识

1. 色彩类型

光直射时直接传入人眼，视觉感受到的是光源色。当光源照射物体时，光从物体表面反射出来，人眼感受到的是物体的表面色彩。当光照射时，如遇玻璃之类的透明物体，人眼看到是透过物体的穿透色。

2. 三原色

三原色是指这三种色中的任意一色都不能由另外两种原色混合产生，而其他色可由这三色按照一定的比例混合出来，色彩学上将这三个独立的色彩称为三原色。

3. 加法混色

加法混合是指色光的混合，两种以上的光混合在一起，光的亮度会提高，混合色的光的总亮度等于相混各色光亮度之和。加法混色中，三原色是红、绿、蓝。这三色

光是不能用其他别的色光相混而产生的。比如计算机屏幕的白色，就是由红、绿、蓝三种光混合而成的。

4. 减法混色

减法混色是指色料的混合。人眼看到的不发光物体的色彩，就是光线照射物体后，被物体吸收掉一部分光色后，反射到人眼的。比如，黄色颜料会吸收蓝光、反射红光和绿光，混合后呈现黄色。在减法混色中，三原色是红、黄、蓝，减法三原色是吸收光线，而不是发出光线叠加，所以颜料混合越多，反射的光就越少，明度就越低。

5. 色彩属性

色彩具有基本的几种属性，主要有色相、明度、纯度、色温（图4-3）。色相描述色彩的种类，明度描述色彩明暗程度，纯度描述色彩的艳丽程度，色温表示了色彩的冷暖倾向。色彩的色相、明度、纯度是色彩本身的属性，也被称为色彩的基本三要素；而色温是色彩作用于人类心理感受的属性。色彩的基本属性在具体应用中是同时存在、互相影响的，应同时加以考虑。

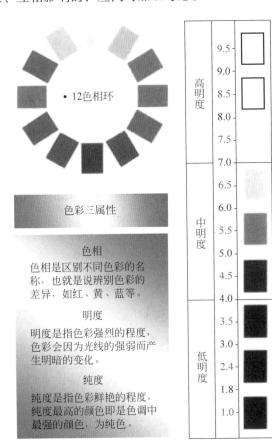

图 4-3
色彩三属性
（图片来源：朱介英《色彩学：色彩设计与配色》）

1）色相

色相是色彩的最大特征，也是色彩的"相貌"，即色彩的名字，是区分色彩的主要依据。例如红、橙、黄、绿、青、蓝、紫等，将色相按照一定顺序进行环形排列，就是色相环。色相能够标示各种颜色在色相环上的位置，通常色相环由 12 色、20 色、24 色、40 色等色相组成（图 4-4）。

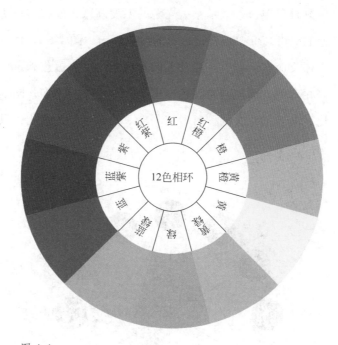

图 4-4
12 色相环
（图片来源：朱介英《色彩学：色彩设计与配色》）

2）明度

明度是色彩的明暗程度，也称亮度、光度。简单来说，明度越低越接近黑色，明度越高越接近白色，可以理解为明度越高，加入的白色越多。例如，红色就可以分为亮红色和暗红色，蓝色也可以分为亮蓝色和暗蓝色，这里所说的亮和暗就是色彩的明度（图 4-5）的高和低。

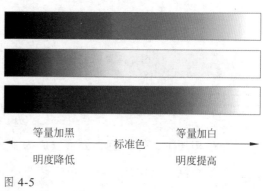

图 4-5
色彩明度

3）纯度

纯度是色彩的纯净程度，饱和程度，又称彩度、饱和度、鲜艳度、含灰度等。原色的纯度最高，纯净程度越高，色彩越纯，越艳丽；相反，色彩纯度越低，色彩就越灰暗。

4）色温

色温是一个物理计量单位，表示某一光源的温度高低，但在这里所说的色温是不同色彩给人心理上的温度高低，也就是色彩的冷暖倾向（图4-6）。色彩的冷暖感，除了反应在色相上，还反应在明度上。通常人们会感觉红色、橙色和黄色较暖，白色和蓝色较冷。冷暖是相对的，即使同是暖色，也能分出冷暖。比如，同是红色系的亮红色和暗红色相对比，前者偏温暖的，后者偏阴冷。就算是相近色相，只要对比就会产生冷暖之分。

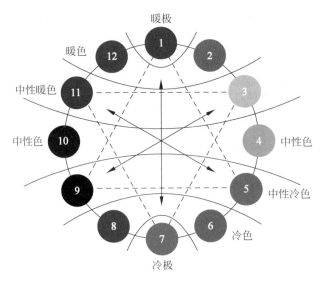

图4-6
色温
（图片来源：朱介英《色彩学：色彩设计与配色》）

4.1.3　色彩关系

在色相环中，每种色彩都可以成为主色，并形成相对应的同类色、类似色、邻近色、中差色、对比色、互补色。色相环的两色之间的角度可以表现色彩之间的强弱对比关系。色相环上选一种色彩作为基准色向两边延伸，便能形成这些色彩关系（图4-7）。

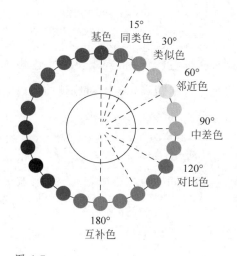

图 4-7

色彩关系图

（图片来源：朱介英《色彩学：色彩设计与配色》）

同类色是指色相环上角度在 15°以内的色彩。同类色在视觉上具有较高相似性，比如红与橙、橙与黄、黄与绿、绿与青、青与紫、紫与红。

类似色是指色相环上的角度在 30°到 60°的色彩。类似色具有相近的视觉感受，使用类似色时会给人单纯、柔和、协调、平淡的感觉。

邻近色是指色相环上角度在 60°到 90°的色彩。邻近色像朱红与橘黄，朱红以红色为主，里面略有少量黄色；橘黄以黄为主，里面有少许红色，视觉上比较接近。

中差色是指色相环上角度在 90°的色彩。视觉上有一定的区分度，如黄与绿色对比，效果明快、活泼、饱满、使人兴奋，感觉有兴趣。

对比色是指色相环上角度在 120°的色彩。对比色在视觉上有较强的区分度，显得有力、活泼、丰富，但也不易统一而会有杂乱、刺激的感觉。

互补色是指色相环上角度在 180°，互相对立的色彩。由于在色环上相距最远，色彩差异最大，色彩对比很强烈，合理的搭配往往会产生强烈的视觉冲击力。最常用的互补色有红和绿、蓝和橙、紫和黄等。

4.2　色彩对比

色彩对比是多种不同色彩之间在视觉上形成的对比效果。色彩对比主要包括色相对比、明度对比、纯度对比、冷暖对比以及色彩对比与面积和位置的关系。

4.2.1　色相对比

色相对比是使用不同种类的色彩营造的对比效果，色相对比的强弱与不同色彩在色相环上的距离有关，在色相环上距离越近，对比越弱；距离越远，对比越强。色相对比主要有零度对比、调和对比、强烈对比等类型。

1. 零度对比

零度对比是指色彩都是源于同一色相，或者某一色彩与无彩色的黑、白、灰的对比。零度对比主要有以下四种类型。

（1）无彩色之间互相对比，如黑色与白色对比、黑色与灰色对比、深灰色与浅灰色对比，或黑色、白色、灰色同时对比，黑色、深灰色、浅灰色同时对比等。无彩色之间的对比效果庄重、高雅而富有现代感，但也容易给人单调素净的感觉。

（2）无彩色与有彩色对比，如黑色与绿色对比、白色与红色对比、灰色与蓝色对比，或者黑色、白色、黄色同时对比。无彩色与有彩色对比效果活泼而有力，如果黑色、白色、灰色等无彩色面积较大时，画面效果会偏向庄重高雅；当红色、蓝色、黄色等有彩色面积较大时，画面效果偏向活泼有力。

（3）同种色对比，同一色相在不同明度下或者不同纯度下的对比，俗称姐妹色对比。如红色和红色加白色形成的粉红色对比，蓝色与蓝色加白色形成的淡蓝色对比，橙色与橙色加灰色形成的咖啡色对比，绿色与绿色加黑色形成的墨绿色对比。同种色对比效果较为统一、雅致、含蓄、稳重，但也容易给人单调、呆板的感觉。

（4）无彩色与同种色对比，这种对比类型是在同种色对比的情况下加入了黑色、白色、灰色等无彩色的对比。如同种色的深蓝色和浅蓝色与无彩色的白色对比，同种色的红色和粉色与无彩色的黑色对比。无彩色与同种色对比在视觉上有一定的区分度和层次感，同时又给人活泼而稳定的感觉。

2. 调和对比

调和对比是某一色彩与相近色彩的对比，具有对比效果较弱的特点。主要有以下三种类型。

（1）类似色对比，在色相环上距离较为接近的色彩对比，色相距离大约30°，在视觉上是比较相似的色彩，是一种弱对比类型。如红色、橙色、黄色同时对比。类似色对比效果统一而和谐，但也容易给人单调乏味的感觉，在实际使用时，通常会增加明度的差别来强化对比效果。

（2）邻近色对比，在色相环上距离 60° 左右的色彩对比，是一种较弱的对比类型，在视觉上是较为接近的色彩。比如红色与黄色对比，红色与紫色对比。邻近色对比效果较丰富、活泼，给人统一、雅致、和谐的感觉。

（3）中差色对比，在色相环上距离 90° 左右的色彩对比，在视觉上是有明显区分度的色彩，是一种中对比类型。比如黄与绿色对比，效果明快、活泼、饱满、使人兴奋，感觉有兴趣，对比效果既有活力，又不失协调。

3. 强烈对比

强烈对比是某一色彩与具有明显区分度的色彩的对比，具有对比效果较强的特点。主要有以下两种对比类型。

（1）对比色对比，在色相环上距离 120° 左右的色彩对比，色相之间互为对比色，在视觉上具有明显的区分度，是一种强对比类型。比如黄绿色与红紫色对比等。对比色对比效果强烈、醒目、有力，但容易给人杂乱而刺激的感觉，容易造成视觉疲劳。在实际使用时通常会综合其他手段来改善对比效果。

（2）互补色对比，在色相环上距离 180° 左右的色彩对比，色相之间互为互补色，是一种极端对比类型。比如红色与蓝绿、黄色与蓝紫色对比等。效果激烈而忧虑，但若处理不当，容易给人不安定、不协调的不良感觉。

在做色相对比时，使用色彩纯度最高的纯色相或纯度较高的色彩，能达到较明显的对比效果。在进行色相对比时，要具备多种视觉相差明显的色彩才可产生强烈、活泼、明快的效果。

以动画电影《恶童》（图 4-8 和图 4-9）为例，画面色彩丰富，使用了红、黄、蓝、绿、紫等在视觉上具有明显差异的色彩，色相对比类型既有黄色和绿色形成的中差色

图 4-8
《恶童》影片截图 1

图 4-9
《恶童》影片截图 2

对比，又有黄色和蓝色形成的对比色对比，还有蓝色和红色形成的互补色对比，这也使画面信息丰富，层次分明，给人明快而活泼的视觉效果。

以动画电影《千与千寻》（图 4-10）为例，画面则较多使用红色和绿色形成的对比色对比，如图 4-10 的场景中，通过古建筑墙壁的红色和植被的绿色形成了对比色对比，同时形成画面中强烈而醒目的画面效果。而《红猪》（图 4-11）的画面则使用了互补色对比，画面中大海的蓝色和飞机的红色形成了非常强烈的互补色对比，给人明亮醒目、强烈有力的感觉。

图 4-10
《千与千寻》影片截图

图 4-11
《红猪》影片截图

4.2.2　明度对比

明度对比是指使用不同明暗度的色彩营造的对比效果。两种以上色相组合后，由于明度不同而形成的色彩对比效果称为明度对比。它是色彩对比的一个重要方面，是

决定色彩对比是否明快、清晰、沉闷、柔和、强烈、朦胧的关键所在。产生的效果会使明色变得更亮，暗色变得更暗。明度对比也是拉开画面层次的有效手段。

通常将由黑到白的明度区间依据明度高低划分成 3 个区间，10 个明度等级，低明度区为其中 9 到 7 级明度，通常包括黑色到深灰色的明度区间；中明度区为 6 到 4 级明度，通常包括灰色到淡灰色的明度区间；高明度区为 3 到 1 级明度，通常包括亮灰色到白色的明度区间。在选择色彩进行对比时，色彩之间明度差距在 5 级以上时，称为长（强）对比，3 到 5 级称为中对比，1 到 2 级时称为短（弱）对比（图 4-12）。

图 4-12
明度图

因此划分出了九个明度对比的基本类型，也称明度九大调（图 4-13）。

（1）高长调，如 1∶2∶9 等，其中 1 为浅基调色，面积最大，2 为浅配合色，面积较大，9 为深对比色，面积最小。该调明暗反差大，感觉刺激、明快、积极、活泼、强烈。

（2）高中调，如 1∶2∶6 等，该调明暗反差适中，感觉明亮、愉快、清晰、鲜明、安定。

（3）高短调，如 1∶2∶3 等，该调明暗反差微弱，形象区别小，感觉优雅、少淡、柔和、高贵、软弱、朦胧、女性化。

（4）中长调，如 4∶1∶9 等，该调以中明度色作基调、配合色，用浅色或深色进行对比，感觉强硬、稳重中显生动、男性化。

（5）中中调，如 4∶5∶1 等，该调为中对比，感觉较丰富。

（6）中短调，如 4∶5∶6 等，该调为中明度弱对比，感觉含蓄、平板、模糊。

（7）低长调，如 9∶8∶1 等，该调深暗而对比强烈，感觉雄伟、深沉、警惕、有爆发力。

（8）低中调，如9∶8∶4等，该调深暗而对比适中，感觉保守、厚重、朴实、男性化。

（9）低短调，如9∶8∶7等，该调深暗而对比微弱，感觉沉闷、忧郁、神秘、孤寂、恐怖。

此外，还有一种最强对比的1∶10最长调，感觉强烈、单纯、生硬、锐利、眩目等。

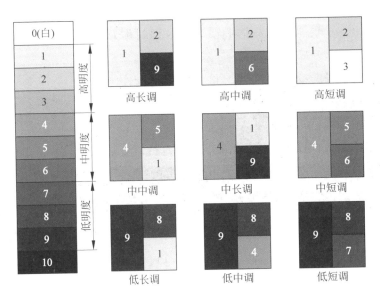

图 4-13
明度九大调

动画电影《恶童》（图4-14）中，也有使用明度对比的画面。比如下图的阴天场景就是通过明度对比拉开画面关系。天空是中明度，明度约为4，房屋的明度较低，明度约为8，最下方的杂乱物体亮度最低，明度接近9。这样的明度关系，形成了低中调的明度对比关系，使得画面有了远景、中景、近景的层次关系，同时画面感觉厚重而阴沉。

图 4-14
《恶童》影片截图

以《红猪》（图 4-15）的画面为例，角色坐在一片漆黑的房间中，只有桌面的煤油灯作为光源，因而在画面中，整体为大面积的低明度黑色，明度接近 10，而角色身体的暗部阴影色彩，明度约为 7，只有桌面上人物面部和物体边缘在灯光的照射下形成了中明度的色彩，明度接近 4，形成了 10：7：4 的低中调对比，给人朴实厚重的画面感觉。

图 4-15
《红猪》影片截图

4.2.3　纯度对比

纯度对比是指多种色彩组合后，由于纯度不同而形成的色彩对比效果。纯度对比是色彩对比的另一个重要方面。在色彩设计中，纯度对比是决定色彩感觉是否华丽、高雅、古朴、含蓄的关键所在。

通常将灰色至纯色的纯度区间（图 4-16）依据纯度强弱划分 3 个纯度区间成 10 个纯度级别，低纯度区为 1 到 3 级，中纯度区为 4 到 7 级，高纯度区为 8 到 10 级。在选择色彩组合时，当两种色彩的纯度差距在 5 级以上时，称为强对比；纯度差距在 3 到 5 级时称为中对比；纯度差距 1 到 2 级时称为弱对比（图 4-17）。据此可划分出九种纯度对比的基本类型，也称纯度九大调（图 4-18）。

（1）鲜强调，如 10：8：1 等，会给人鲜艳、活泼、华丽的感觉。

（2）鲜中调，如 10：8：5 等，会给人生动有活力的感觉。

（3）鲜弱调，如 10：8：7 等，色彩纯度都较高，组合对比后色彩会互相抵制、碰

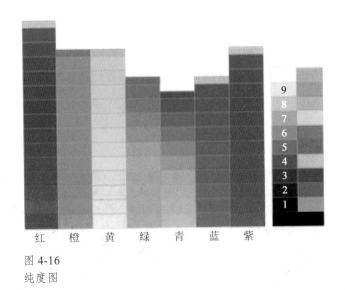

图 4-16
纯度图

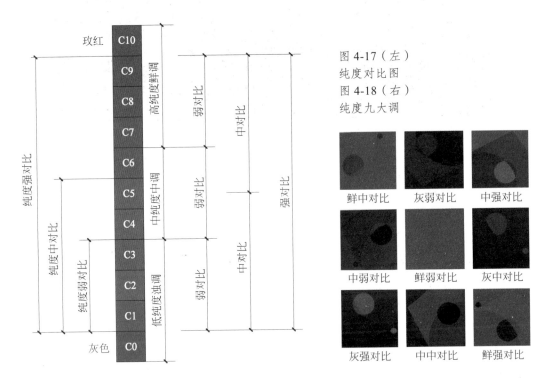

图 4-17（左）
纯度对比图
图 4-18（右）
纯度九大调

撞，会给人刺眼、俗气、幼稚的感觉。

（4）中强调，如 4:6:10 或 7:5:1 等，会给人适当、大众的感觉。

（5）中中调，如 4：6:8 或 7:6:3 等，会给人温和、平静、舒适的感觉。

（6）中弱调，如 4:5:6 等，会给人死板、含混、单调的感觉。

（7）灰强调，如 1:3:10 等，会给人大方、高雅而又活泼的感觉。

（8）灰中调，如 1 : 3 : 6 等，会给人沉静、较大方的感觉。

（9）灰弱调，如 1 : 3 : 4 等，会给人雅致、细腻、含蓄、朦胧的感觉。

此外，还有一种最弱的无彩色对比，如白、黑、深灰、浅灰等，由于对比各色纯度均为零，会给人大方、庄重、高雅、朴素的感觉。

以《蝙蝠侠》（图 4-19）的画面为例，画面中面积最大的是前景的人物和建筑一起形成的低纯度区域，黑色和蓝灰色，纯度约为 0 和 2，背景的大面积城市群在灯光的照射下，呈现出橙色，纯度约为 7，形成了 0 : 2 : 7 的灰强调对比，给人隐秘而充满力量的感觉。

图 4-19
《蝙蝠侠》漫画

在为动画角色配色时，也会使用到纯度的对比。《疯狂动物城》（图 4-20）的角色赤狐，通过大面积纯度约为 8 的橙色和纯度约为 3 的土黄色搭配，以小面积纯度约为 1 的深灰色、白色为点缀，形成了 8 : 3 : 1 的鲜强调对比，有效展现了角色热情活泼的特征和气质。

图 4-20
《疯狂动物城》设计稿

以动画电影《机动战士高达 Z》(图 4-21)中的机体设计为例,左侧的机体整体为大面积纯度较低的灰色和暗紫色,纯度约为 1 和 2,以小面积纯度较高的红色和黄色作为点缀,纯度约为 8,形成了 1∶2∶8 的灰强调对比,给人大方有力而沉着的感觉。右侧的机体则以低纯度白色、高纯度蓝色和红色对比,形成了 1∶8∶9 的强烈的鲜强调对比,给人鲜艳、华丽、富有能量的感觉。

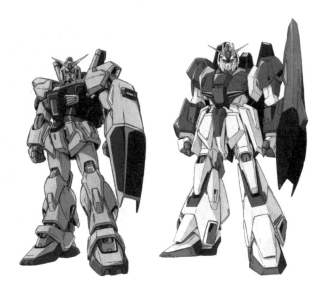

图 4-21
《机动战士高达 Z》设计稿

4.2.4　冷暖对比

冷暖对比是指以不同冷暖倾向的色彩营造的画面对比效果。冷暖对比是色彩对比中比较明显的一种形式。如果画面中都是单一倾向的冷色或暖色,画面会显得很沉闷、无趣。冷暖对比会通过视觉给人心理的平衡,对画面的冷色和暖色都有很好的强调作用。在很多经典角色身上可以看到红色和蓝色形成的冷暖对比。《蜘蛛侠》(图 4-22)、《钢铁侠》(图 4-23)、《超人》(图 4-24)都是红蓝搭配的角色。蜘蛛侠和

图 4-22
《蜘蛛侠》漫画

图 4-23
《钢铁侠》设计稿

图 4-24
《超人》人物海报

超人是红色和蓝色均等的比例，钢铁侠则是以红色为主，蓝色为辅，这样的强烈对比，既平衡了画面效果，也突出了角色特点。

色彩在画面中总有一定的面积和位置，因此面积和位置也是色彩不可缺少的特性。在面积的对比中，两种色彩面积接近或相等时，色彩之间互相碰撞、对抗，色彩之间的对比是最强烈的，称为抗衡调和；两种色彩的面积差距越大，色彩对比就越弱；当一种色彩面积大到可以完全控制画面的基调时，另一方面积很小的色彩就会成为主色的点缀，色彩之间互相强调、烘托，此时色彩的面积对比是最弱的，称为优势调和。

生活中需要使用大面积色彩的地方，需要给人稳定、舒适、和谐的感觉，所以通常会采用高明度、低纯度、弱对比的色彩搭配，比如商场内部墙壁、室内展厅、办公室等。使用中等面积色彩的地方，需要给人足够的兴趣但又不能产生过强的刺激，所以通常会采用中等对比的色彩搭配，比如商品外包装、各种服装等。使用小面积色彩的地方，需要引起人们的关注，所以通常会采用强对比的色彩搭配，比如警示标志、商品标识等。

在位置的对比中，两种色彩距离越近，对比越强，距离越远则对比越弱。当两种色彩互相接触时，对比效果较强；当两种色彩互相切入时，对比效果更强；当一种色

彩包围另一种色彩时，对比效果最强。画面中心位置是最稳定、最有活力，同时也是对比效果最强的位置。所以通常会将重点的色彩和对比效果设置在画面的中心位置，比如井字形构图，就是在设置画面的中心位置。

4.3 色彩的功能

4.3.1 色彩的情绪表达功能

动画中的色彩有渲染画面氛围、交代时间、反映艺术家风格的作用，同时能运用色彩的变化推动情节的发展。所以色彩影响感情的功能，在动画中会用于从侧面烘托角色内心情绪。动画创作者可以利用特定的色彩引导观众，推动剧情的发展，同时使视觉感受影响观众内心，从而与角色情绪产生下意识共鸣。

因此在动画中不仅要利用色彩创作出体现人物性格和特征的动画角色设计，还要通过色彩表达情绪的变化，用色彩增强画面的虚实能力。这些都可以引起观众共鸣。良好的色彩搭配可以达到不用台词叙事就可以让观众感知复杂情绪的效果。

动画片中色彩的运用，在功能性上是利用色彩唤起人类情感的力量，辅助剧情的表达。具体在影片中体现为对画面色彩的色相、纯度、明度的把控。

1. 色相与情感表达

以 1994 年上映的二维动画电影《狮子王》（图 4-25）为例，刀疤在山洞中密谋要害死穆发莎的情节中，运用了大量经过艺术处理的非写实性色彩，整个山洞的色调处理成暗绿色，随着刀疤想要杀掉穆法莎的欲望越来越强烈，整个画面的色调转变成火红色，仿佛是邪恶欲望的燃烧，这一幕不仅是给观众带来视觉上冲击，也将刀疤的邪

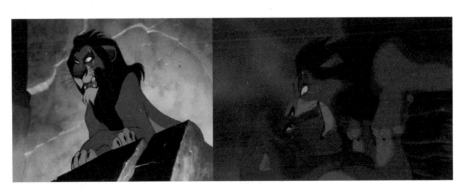

图 4-25
《狮子王》影片截图

恶的一面展现得淋漓尽致。这段剧情不需要任何动作辅助，而是通过色彩变化不断地刺激着观众的情绪，这就是色彩的情感作用。

与红色不同的是，冷色调容易给观众带来内敛和收缩的情绪感受。导演运用浅蓝色在动画片《雨之城》中，轻松地营造了一个被世人抛弃小镇的静谧、阴冷和哀伤的情绪。在这个永远下着雨的城市中，天空和海洋都是蓝色的。这种蓝色配合轻松舒缓的音乐，在冷清的城市中也有着诗意。

暖色给人的感觉总会强烈一些，在很多以美食为主的动画片中，利用了暖色系中最为温暖的橙色基调，一方面是利用橙色对味觉刺激这一特点突出美食主题，另一方面也是用这种色彩烘托欢快活泼的剧情。

2. 色彩纯度和情感表达

根据色彩纯度的不同，可分为高纯度的鲜色调和低纯度的淡雅色调。鲜艳的色调作用于人的心理效应有着积极、活泼、明快的感受，淡雅色调往往有着被动、沉闷、安静、雅致的感觉。导演在把握影片整体风格的时候会根据内容和剧情选取不同的纯度作为影片的色彩风格。

例如在《神偷奶爸》这部欢快热闹的动画电影中，为了营造天真顽皮可爱的角色形象和轻松愉快的影片风格，全片会选用高纯度的色调。又如英国动画电影《小鸡快跑》会根据剧情发展的程度不一样选择不同纯度的色彩，前半部分小鸡在鸡场饲养员严格的监控下，纯度会偏向暗沉，在小鸡们逃出农场后，在绿色的原野上过上自由自在的生活时则转变成鲜艳的色调来表现。这种不同剧情搭配着不同纯度的画面，暗示着角色压抑的心态，不断推动着剧情的发展。

3. 色彩明度与情感表达

明度在动画片中可以简单分为明亮色调和暗色调，明亮色调的情感基调是欢快的，暗色调的情感基调是消极的、恐惧的。以不同明度关系反映情感基调是十分明确有效的做法。

例如《冰川时代》这样的喜剧片，全片充满诙谐，幽默。剧情非常的轻松活泼，所以画面中蓝天白云都是在强烈的阳光照耀下，一直处于高明度的状态，这很容易使观众产生积极、开朗的感受。又如在动画电影《鬼妈妈》中，这部动画片的整体氛围是诡异恐怖的，绝大部分场景都设置在夜晚，目的就是以暗沉的明度配合恐怖的剧情，低明度画面给观众带来了压抑和恐怖的心理感受。

观众的观影情绪是被色彩操控的，当人们感受到色彩的时候，脑中就会自动联想到有关联的其他经验。即使观众在观看动画时，不会留意色彩与内心的互动效应，但是却无法阻挡色彩对其情绪造成的影响。动画创作者运用色彩的方式就像是与观众之间无声的交流。巧用色彩氛围调动观众的心理共鸣，是为了使观众了解影片传达的情绪，加强影片的叙事效果。

4. 色彩感知差异

色彩与情绪相互作用的关系不是一成不变的，这种关系是会因为不同的群体、不同的地域、不同的历史阶段而发生变化的。虽然大体上人类对色彩的心理反应都很类似，但是在不同地区的人会对同一色彩产生不同的心理反应。例如在中国，人们会认为黄色是代表着帝王，因为黄色是最接近土地的颜色，也因为黄色是太阳的颜色，所以中国人自古以来崇尚黄色。但是在西方，根据圣经的记载，出卖耶稣的犹太人喜欢穿黄色的衣服，所以在西方人眼里，黄色意味着背叛与无耻。所以在法国中世纪很长一段时间，人们会把叛徒或者是罪犯家的门染成黄色，警示普通大众，以示惩戒。

从表4-1和表4-2中，我们不难看出在某一种颜色上东西方人的情感认知会有一些差异。颜色可以表达绝大部分人类生活中的情感，所以在设计色彩的过程中，可以针对人类的普遍心理或者是目标市场地区观众的心理效应为基准，合理地选用色彩可以有效调动观众情绪的共鸣。

表 4-1　西方人感知习惯的色彩情感价值表

颜色	客观感觉	生理感觉	联想	心理感受
红	辉煌、激烈、豪华、跳跃（动）	热、兴奋、刺激、极端	战争、血、大火、仪式、圆号、长号、小号	威胁、警惕、热情、勇敢、庸俗、气势、愤怒、野蛮、革命
橙红	辉煌、豪华、跳跃（动）	烦恼、热、兴奋	最高仪式、小号	暴躁、诱惑、生命、气势
橙	辉煌、豪华、跳跃（动）	兴奋（轻度）	日落、秋、落叶、橙子	向阳、高兴、气势、愉快、欢乐
橙黄	闪耀、豪华（动）	温暖、灼热	日出、日落、夏、路灯、金子	高兴、幸福、生命、保护、营养
黄	闪耀、高尚（动）	灼热	东方、硫黄、柠檬、水仙	光明、希望、嫉妒、欺骗
黄绿	闪耀（动）	稍暖	春、新苗、腐败	希望、不愉快、衰弱
绿	不稳定（中性）	凉快（轻度）	植物、草原、海	和平、理想、平静、悠闲、道德、健全

续表

颜色	客观感觉	生理感觉	联想	心理感受
蓝绿	不稳定、呼应（静）	凉快	湖、海、水池、玉石、玻璃、铜、埃及、孔雀	异国情调、迷惑、神秘、茫然
蓝	静、退缩	寒冷、安静、镇静	蓝天、远山、海、静静的池水、眼睛、小提琴（高音）	灵魂、天堂、真实、高尚、优美、透明、忧郁、悲哀、流畅、回忆、冷淡

表 4-2　东方人色彩情绪的色彩感情价值表

颜色	联想	心理感觉
红	血、太阳、火焰、日出、战争、仪式	热情、愤怒、危险、祝福、庸俗、警惕、革命、恐怖、勇敢
橙红	火焰、仪式、日落	典礼、古典、警惕、信仰、勇敢
橙	夕照、日落、火焰、秋、橙子	威武、诱惑、警惕、正义、勇敢
橙黄	收获、路灯、金子	喜悦、丰收、高兴、幸福
黄	菜花、中国、水仙、柠檬、佛光、小提琴（高音）	光明、希望、快活、向上、发展、忌妒、庸俗
黄绿	嫩草、新苗、春、早春	希望、青春、未来
绿	草原、植物、麦田、平原、南洋	和平、成长、理想、悠闲、平静、久远、健全、青春、幸福
蓝绿	海、湖水、宝石、夏、池水	神秘、沉着、幻想、久远、深远、忧愁
蓝	蓝天、海、远山、水、月夜、星空、钢琴	神秘、高尚、优美、悲哀、真实、回忆、灵魂、天堂

4.3.2　色彩的信息诠释功能

1. 不同色彩的表达

色彩具有塑造角色的作用，但要根据动画的创作主题、剧情发展、画面效果等方面的需求进行设计。动画中的每一个角色形象都有自己独特的身份和性格特征，有其独特的色彩符号。各种色彩都有其独特的性格，简称色性。它们与人类的色彩生理、心理体验相联系，使客观存在的色彩仿佛有了复杂的性格。

设计色彩时以主要角色为中心，依次对每个角色进行色彩的应用，形成层次分明的主配角色彩关系，以及不同类型动画角色的色彩区分。

1）红色

红色的波长最长，穿透力强，感知度高。红色易使人联想起太阳、火焰、热血、花卉等，有使人感觉温暖、兴奋、活泼、热情、积极、希望、忠诚、健康、充实、饱

满、幸福等向上的倾向。但有时也被认为是幼稚、原始、暴力、危险、卑俗的象征。红色是我国传统的喜庆色彩。深红及紫红色给人感觉是庄严、稳重而又热情的色彩，常见于欢迎贵宾的场合。含有白色的高明度粉红色，则有柔美、甜蜜、梦幻、愉快、幸福、温雅的感觉。

在动画电影《借东西的小人阿莉埃蒂》（图 4-26）中，阿莉埃蒂的主色为红色，并伴有黄色和绿色做点缀，她身着大红色长裙，有着美丽的红褐色头发，浅红色发夹。红色有刺激、勇敢、活泼、积极、热情、爽快、新的开始的感觉。这样的色彩搭配可以很好地映衬出阿莉埃蒂性格中旺盛的好奇心、开朗活泼、敢爱敢恨的特性。

2）橙色

橙色与红色同属暖色，具有红与黄之间的色性，它使人联想起火焰、灯光、霞光、水果等物象，是温暖、响亮的色彩。使人感觉活泼、华丽、辉煌、跃动、炽热、温情、甜蜜、愉快，但也会给人疑惑、嫉妒、伪诈等消极倾向性感受。

皮克斯于 2012 年出品的动画电影《勇敢传说》（图 4-27），主要讲述了公主梅莉达抗争传统束缚，为争取自己获得真爱的故事。由于故事的背景设定成中世纪的苏格兰，片中的服饰色彩设计都是选择的明度较低的色系，因此她一头橙色的卷发十分亮

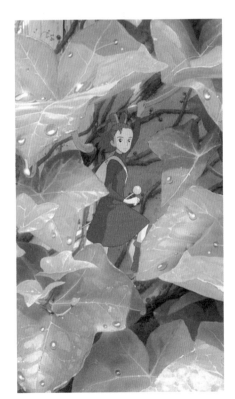

图 4-26（左）
《借东西的小人阿莉埃蒂》海报

图 4-27（右）
《勇敢传说》影片截图

眼。公主满头的橙发，突出了她性格的冲动、爱自由与特立独行，也暗合了整体冒险、抗争的故事主题。

3）黄色

黄色是所有色相中明度最高的色彩，给人以轻快、光辉、透明、活泼、光明、辉煌、希望、功名、健康等印象。但黄色过于明亮而显得刺眼，并且与他色相混易失去其原貌，故也有轻薄、不稳定、变化无常、冷淡等不良含义。含有白色的淡黄色使人感觉平和、温柔，含大量淡灰的米色或本白则是很好的休闲自然色，深黄色则有一种高贵、庄严感。

图 4-28
《神偷奶爸》海报

例如《神偷奶爸》（图 4-28）中大家都喜爱的角色小黄人，有着胶囊形状的黄色身体，它们是穿着牛仔背带裤的贱萌的技术宅，明亮的黄色不仅衬出了它们可爱、呆萌的形象，更表现出活泼、易满足同样也调皮的一面。

4）绿色

绿色在大自然中，除了天空和江河、海洋，绿色所占的面积最大，草、叶植物，几乎到处可见，因此人对绿色感知敏感与亲切，它象征生命、青春、和平、安详、新鲜等。绿色最适宜人眼的注视，有消除疲劳、调节功能。黄绿带给人们春天的气息，颇受儿童及年轻人的欢迎。蓝绿、深绿是海洋、森林的色彩，有着深远、稳重、沉着、睿智等含义。含灰的绿，如土绿、橄榄绿、咸菜绿、墨绿等色彩，给人以成熟、老练、深沉的感觉。

图 4-29
《冰雪奇缘 2》设计稿

动画电影《冰雪奇缘 2》（图 4-29）中安娜有多套服装，颜色多为绿色，在成为新任女王之后的服装中包括斗篷和长裙为深绿色，贴合她勇敢无畏、坚强独立的性格，同时也代表着她的稳重与高贵。

5）蓝色

蓝色是典型的冷色，表示着沉静、冷淡、理智、高深、透明等含义，随着人类对太空事业的不断开发，它又有了象征高科技的强烈科技感。浅蓝色系明朗而富有青春朝气，为年轻人所钟爱，但也有不够成熟的感觉。深蓝色沉着、稳定，其中略带暖意的群青色，充满着动人的深邃魅力，藏青则给人以大度、庄重的印象。靛蓝、普蓝因在民间广泛应用，有民族特色的象征。当然，蓝色也有其另一面的性格，如刻板、冷漠、悲哀、恐惧等。

《冰雪奇缘》（图4-30）中的艾莎是阿伦黛尔王国的长公主，她的色彩主要以蓝色为主，蓝色为高明度、高饱和度的基调，承托出她优雅矜持的王者之相。但她生来就拥有呼风唤雪的魔力，这也给她带来了危险，因此高冷色调的搭配凸显了艾尔莎的孤寂与坚强。

6）紫色

紫色具有神秘、高贵、优美、庄重、奢华的气质，有时也会使人感到孤寂和消极。尤其是较暗或含深灰的紫，易给人以不祥、腐朽、死亡的印象。但含浅灰的红紫或蓝紫色，却有着类似太空、宇宙色彩的幽雅和神秘感，为现代生活所广泛采用。

《圣斗士星矢》中城户沙织是奥林匹斯12位主神之一（图4-31），是掌管智慧与

图 4-30
《冰雪奇缘》影片截图

图 4-31
《圣斗士星矢》影片截图

战争的女神，雅典娜的人间转世体，紫色的长发凸显她气质高贵而又美丽。

7）黑色

黑色为无色相无纯度之色，往往给人感觉沉静、神秘、严肃、庄重、含蓄，另外，也易给人悲哀、恐怖、不祥、沉默、消亡、罪恶等消极印象。尽管如此，黑色的组合适应性却极广，无论什么色彩特别是鲜艳的纯色与其相配都能取得赏心悦目的良好效果。但是不能大面积使用，否则不但其魅力大大减弱，相反会产生压抑、阴沉的恐怖感。

1937 年的迪士尼经典动画电影《白雪公主和七个小矮人》中邪恶狠毒的继母（图 4-32），身着暗紫色的长袍，身披黑色披风，在变为企图毒死白雪公主的老太婆时更是披着全黑色的斗篷（图 4-33），只露出衰老的脸和手。这两套以黑色为主的服装都烘托出继母的嫉妒与邪恶，给观众带来恐怖的感受。

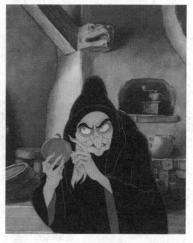

图 4-32
《白雪公主和七个小矮人》影片截图 1

图 4-33
《白雪公主和七个小矮人》影片截图 2

8）白色

白色给人印象为洁净、光明、纯真、清白、朴素、卫生、恬静等。在白色的衬托下，其他色彩会显得更鲜丽、更明朗，但过多使用白色则可能产生平淡无味的单调、空虚之感。

《超能陆战队》中医护充气机器人大白（图 4-34），有着庞大的身体，对主角小宏的关怀无微不至，在穿上盔甲之前白白胖胖，给人以天真无邪、亲近可靠之感。

9）灰色

灰色是中性色，常给人柔和、细致、平稳、朴素、大方的感觉，它不像黑色与白

色那样会明显影响其他的色彩。任何色彩都可以和灰色相混合，略有色相感的灰色能给人以高雅、细腻、含蓄、稳重、精致、文明而有素养的高档感觉。当然，滥用灰色也易暴露其乏味、寂寞、忧郁、无激情、无兴趣的一面。

人偶动画电影《僵尸新娘》（图4-35）中的艾米丽是身着灰白色婚纱的僵尸，由尘土中带来的灰色给她的形象带来了破旧感，但没有减少她的优雅和温柔。

图 4-34（左）
《超能陆战队》海报
图 4-35（右）
《僵尸新娘》海报

2. 色彩搭配的作用

角色设计也离不开色彩搭配，设计时可以选择大面积的色彩作为主色调的方向，然后配合少量的其他色彩与之对比，这样可以使人物形象丰富饱满。因为在色彩搭配的过程中，某一色彩的大面积使用，会使这种色彩成为色彩组合中决定色调的存在。相同的色彩搭配组合在不同的角色设计中，如果选择不同的色彩作为决定色调的色彩而大面积使用，那么最重色的色彩搭配效果也会完全不同。对角色形象会产生较大影响。

当然，各种色彩之间的搭配所带来的视觉感受和情感表达也是不一样的。色彩的搭配可分为以下三种：第一种是以色相的调和为主要手段的色彩搭配，角色的所有颜

色多少都受一个色相的影响，即有一个占主导地位的色相把角色所用到的所有颜色都联系起来。第二种是以明度调和为主要手段的色彩搭配，当我们把六原色互相搭配的时候总会显得画面没有秩序感，但是通过对不同色相添加黑、白、灰，来改变色相的明度，画面就会有统一的感觉，这样的做法就是不改变色相，只改变明度。第三种是以纯度的调和为主要手段的色彩搭配，即在一组缺乏秩序感的颜色中，既不改变色相也不改变明度，而是以添加与色相本身明度相同的灰色来统一画面。色彩的色相、明度、纯度，这三个属性任何一个属性的渐变或者组合渐变都可以达到一个和谐的效果，这是色彩搭配最常用的手段。

例如，早期迪士尼出品的经典动画《白雪公主与七个小矮人》中白雪公主身上的颜色搭配很明显就是红、黄、蓝三原色的搭配。袖子的浅蓝搭配红色的镂空装饰，虽然衣服上红色的使用面积很少，但是与发带形成了很好的对应关系。黄色作为所有色彩中光感最明亮的色彩，不仅可以在大场景中起到突出主角的作用，同时也象征着白雪公主纯洁、善良、乐观的性格。

3. 区分角色

当动画的主角是由区分度不高，且由同类型的形象组合而成时，为了提高角色之间的辨识度，除了设计出不同的服装款式与发型，最简单直观的方法就是利用色彩进行分类。上海电影美术制片厂 1985 年开始出品的系列剪纸动画片《葫芦兄弟》

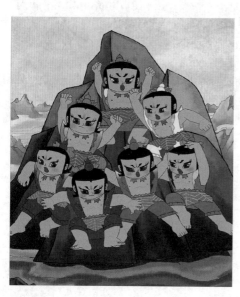

（图 4-36）中，七个兄弟在造型、衣着、发型上的设计都是类似的，于是通过七个标准色红、橙、黄、绿、青、蓝、紫来区分。这样的设计不仅区别明显，更加强了七兄弟之间的内在联系，也为此后七个葫芦兄弟合体成为白色的葫芦娃埋下了伏笔。

另一种更深入的颜色区分方式是运用角色独特的色彩设计，表达出故事中的正反派角色、人物性格和所属派别等。每部动画都有其独特的角色色彩设计，接下来以《哪吒之魔童降世》为例分析动画角色不同属性的配色区分。

图 4-36
《葫芦兄弟》影片截图

1）性格区分

哪吒的色彩设计整体使用暖色，当暖色面积较大时，画面效果偏向活泼、有力，反映出哪吒顽皮捣蛋的性格。服装的整体配色为高中调，明暗反差适中，使人感觉明亮、鲜明。加上红色背心与裤脚的点缀，红色象征着勇敢与活泼，代表了哪吒性格中的勇敢、反叛（图4-37）。

敖丙人物整体以中性色白色为主，配以紫色代表了角色的神秘感及不确定性，预示了敖丙孤独压抑下背负着龙族生存与发展带来的变故。明度对比为高短调，明暗反差微弱，形象区别小，给角色增添优雅、高贵之感。纯度对比是灰弱调，会给人细腻、含蓄的感觉。因此，他外表高贵儒雅，内心却孤独压抑，与哪吒的人物形象色彩表现有着强烈的视觉对比（图4-38）。

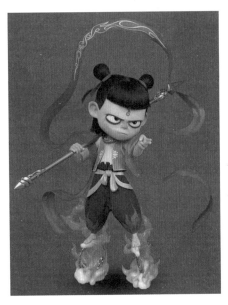

图 4-37
《哪吒之魔童降世》的哪吒

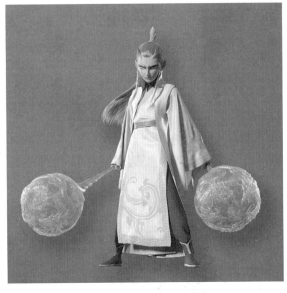

图 4-38
《哪吒之魔童降世》的敖丙

2）阵营区分

太乙真人整体为低纯度色彩，由于角色衣服敞开露出大量皮肤，主要以粉色和蓝色搭配角色的色彩。在做色相对比时，蓝色和肉粉色视觉相差明显的色彩可展现出活泼、明快的人物性格。明度对比为中长调，以中明度蓝色和粉色作配合色，用浅色或深色进行对比，给人强硬、男性化的感觉。太乙真人贪酒，整日有着微醺之态，因此肤色的白中泛红，面颊及肚皮呈绯红色，这为人物形象增添了天真可爱之感。与

申公豹黑色、单一的符号色彩形成了鲜明的对照（图 4-39）。

　　申公豹（图 4-40）的形象主体为黑色，其大面积的黑色会给人压抑、阴沉的恐怖感。明度对比为典型的低短调，深暗而对比微弱，感觉沉闷、忧郁、神秘、孤寂。配以弯曲的银色花纹，在明度上形成了较大的反差，用于表现申公豹性格中邪恶、敏感、阴暗的一面。根据电影情节的发展，申公豹出现的场景氛围多是令人压抑的深色，这与他本身色彩和故事发展产生呼应。

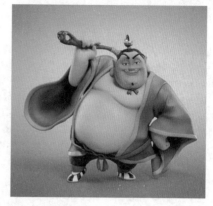

图 4-39
《哪吒之魔童降世》的太乙真人

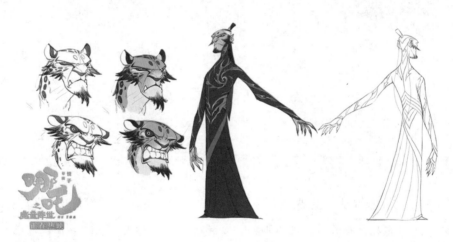

图 4-40
《哪吒之魔童降世》的申公豹

第 5 章

动画角色设计

5.1 动画角色的形体设计

动画造型的形体设计主要运用的是夸张的手段，为了达到较好的视觉效果，可以把原本的形态和大小等特征加以强化，既超越实际又不脱离实际。在设计动画角色外形之前，动画角色设计师需要精准把握动画角色定位，了解角色的职业、性别、年龄、性格等。再通过夸张的外形设计，展现不同的人物性格。

动画角色形体特征包括动画角色夸张的整体比例和角色外轮廓造型。和传统电影不同，动画角色外形是根据动画创作需求，在基础比例上进行夸张后的结果。这种结果表现在男性角色身上，原本宽大的肩部会更加夸张，用于更好地表达男性的刚强。对于女性角色，人体外形会更加修长，重点突出胸、腰、臀等部位，用于更好地表达女性的柔美。本节将以《疯狂动物城》中各个动物的形体设计，讲述不同的外形特征将适用于哪些不同的角色设定，以及给观众带来的视觉感受。

1. 长方形

《疯狂动物城》中的牛警官形象近似长方形的外轮廓，这样的外形是动画角色设

计师夸张了男性充满力量的肩部，缩小了男性的胯部带来的。牛警官整体体型偏长，而非正方形，正方形的体型会给人一种死板、不懂变通的感觉，而牛警官长方形的体型给人带来正义之感，同时又比正方形更不拘一格，冲动中带有理智的感受也会更加突出（图 5-1）。

图 5-1
《疯狂动物城》的牛警官设计图

　　对于女主角朱迪警官而言（图 5-2），主要人物的造型在外形上不会有特别亮眼的地方，但还是可以看出是规规矩矩的长方形，并且比例不是很夸张。这样的外形会给人保守、正义的感觉，也是最能被观众所接受的外形。

图 5-2
《疯狂动物城》的朱迪警官设计图

2. 椭圆形

　　同样是警官的角色，豹子警官和河马警官给人的感觉和牛警官完全不同，豹子警

官和河马警官的腰间和臀部的赘肉让角色呈现椭圆形，这种图形会给人懒散、敦实、憨厚的感觉，这和牛警官的勇猛完全不一样（图 5-3）。

图 5-3
《疯狂动物城》的豹子警官和河马警官设计图

　　在绵羊副市长的角色造型上，我们可以看见一个椭圆带着方形感觉的外形。这样的图形会给人老实、憨厚、可爱的感受，但是圆形同时也会带来圆滑、狡诈的感受，这一点也符合故事的剧情走向，在动画片故事结尾，导演也安排副市长成为最大的幕后反派，在暗地里操纵着一切（图 5-4）。

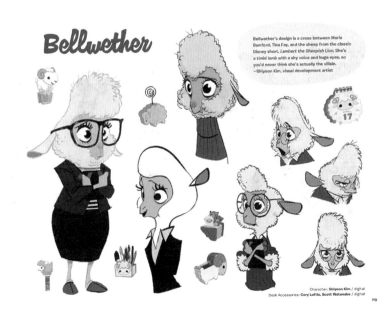

图 5-4
《疯狂动物城》的绵羊副市长设计图

3. 三角形

耳郭狐的角色设计利用超大的耳朵，让角色形象偏向一个倒立的三角形，更好地体现出角色聪明和调皮。倒三角形和正三角形状不同，给人的感受也不相同。正三角给人的感受是稳固的，倒三角是不稳固，容易闯祸的角色性格，这一点和耳郭狐的角色性格完全一致（图 5-5）。

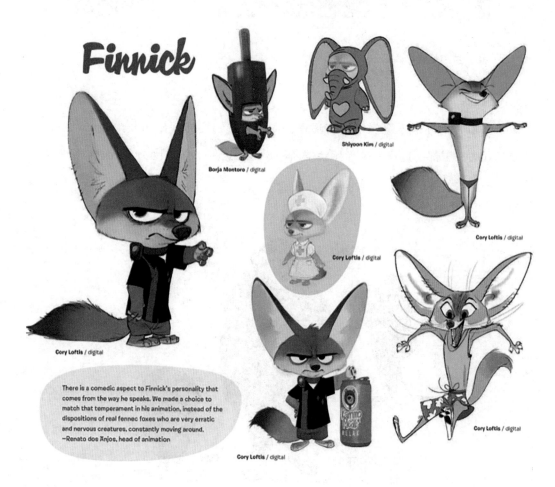

图 5-5
《疯狂动物城》的耳郭狐设计图

瞪羚女歌手作为动物城最性感的女明星，在外形设计上会偏向纤细的三角形，这种三角形是因为女性的肩部会小于臀部造成的，加上动画的夸张，加大了肩臀比。这样的好处是更能够体现女性的柔美和高挑修长的身材（图 5-6）。

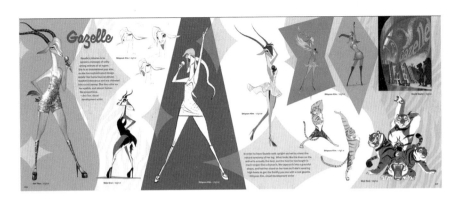

图 5-6

《疯狂动物城》的瞪羚女歌手设计图

4. 梯形

狮子市长的外形不会像牛警官那样偏向长方形，要体现出市长的威严，肩部必须要远远大于臀部，这样的图形感会偏向倒梯形，这种夸张的比例会给观众带来压迫感，也会带来一种位居高位的威严感（图 5-7）。

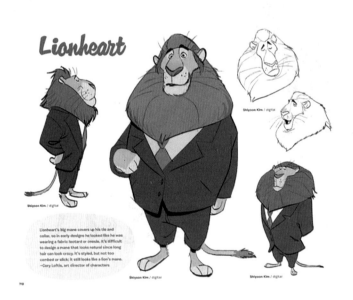

图 5-7

《疯狂动物城》的狮子市长设计图

角色外形设计，除了需要注意每个角色的外形上的图形特征，还需要注意角色的外形大小。对于一个群像动画片而言，要把每个角色的性格都塑造得饱满立体，这需要一开始就从外形的大小比例上对每个角色进行区分，确保观众可以分辨出每个不同

的角色（图 5-8）。

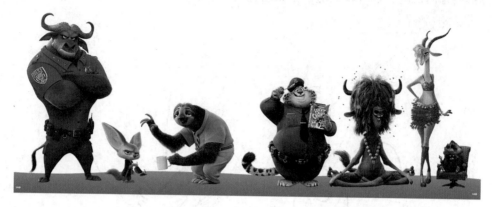

图 5-8
《疯狂动物城》中角色的外形大小对比

5.2　动画角色头部设计

对于动画角色设计而言，头部设计的成功是角色设计成功的关键。我们回忆起某个角色，除了角色的外形特征，我们会首先想起角色的相貌。动画中的脸是经过动画角色设计师几何化夸张处理后的结果，这种处理更易于突出角色的脸部特征，交代角色类型和角色个性，也更容易让观众对角色进行辨别和记忆。

几何化的脸部特征会分为椭圆形、圆形、方形、菱形、梯形、三角形等（图 5-9）。但是往往在实际运用中，动画角色设计师不会只用一种几何图形去设计头部，会结合不同的图形创造出千变万化的面部特征。其中每种图形都会带给人正面感受和负面感受。例如，圆形的脸部会给人可爱的感受，但是圆形的脸部也会给人带来圆滑、狡诈的感受；而方形、菱形、梯形的脸部会给人憨厚、敦实的感受，同时方形的脸会给人带来固执、死板的感受；三角形的脸部会给人带来阴险的感受，但是也会给人带来聪明、机智的感受。

图 5-9
几何图形

例如在动画电影《阿拉丁神灯》（图 5-10）中，反派贾方的脸部特征是三角形和长方形结合而成的，这种特征可以突出角色内心的阴险狡诈，并且让观众可以和主角进行有效区分。

图 5-10
《阿拉丁神灯》设计稿

动画电影《人猿泰山》（图 5-11）中，主角泰山的脸部特征会偏长方形，这种造型会给人带来正义、勇敢的感受，这种感受更好地体现出主角的人物性格，也交代了角色类型是正义的一方。

图 5-11
《人猿泰山》设计稿 1

《功夫熊猫》（图 5-12）主人公阿宝的脸部造型为圆形，这种图形会给观众带来可爱、憨厚的感觉，但是也可以带来圆滑、喜耍小聪明的感觉，这样的脸部造型很好地和人物性格相互结合。

图 5-12
《功夫熊猫》的主人公阿宝

5.3　动画角色表情设计

表情分为三种类型：日常表情、夸张表情、微表情。表情的变化是指人物脸部的五官的运动变化。当一个角色的表情变化的时候，人物的眼睛、睫毛、嘴角等都会发生变化，表情是通过眼睛、眉毛、脸颊、鼻子，甚至嘴巴的相互变形、相互挤压而产生的。例如，当眉毛发生动作时会造成上睫毛眼皮的抬升，这样眼睛就会睁大等。

日常表情变化中，包括有喜、怒、哀、乐等常见的表情，这些表情组成了角色大部分的表演内容，有利于故事剧情的展开和角色内心真实想法的流露。

如图 5-13 所示，在《人猿泰山》中，女主角的表情设计中，日常表情占据了所有出现表情的大部分。通过这些日常表情设计图能看到五官的挤压和拉伸。在图中，我们可以看到表情变化中五官的相互关系，在日常表情中眼睛可以说是至关重要的一部分，也是动画角色情绪表达的重要器官，例如睁眼、眨眼。还要根据不同的眼神变化去搭配不同的口型和动作，这样可以更清楚地传达人物的内心世界。

图 5-13
《人猿泰山》设计稿 2

　　夸张表情中，角色会因为愤怒、惊吓等极端情绪做出张大嘴巴、瞪大眼睛等夸张动作。此时嘴巴也可以影响面颊，甚至会影响下眼皮和眼睛的形状，从而产生各种各样的表情变化，这种表情变化在影片中可以产生强烈的戏剧效果。例如《人猿泰山》（图 5-14）中，泰山夸张的表情导致脸部外轮廓也产生了明显的变形，这样的夸张与变形可以更好地表达角色的内心世界。

　　微表情是角色内心更加细腻的表达，通常通过特写镜头表达表情中细微的变化，旨在用最小幅度的表情变化去表达角色的情绪。在动画电影《冰雪奇缘》（图 5-15）中，微表情是通过人物角色眉间和口型相互配合变化表现的。在女主角从满怀希望到失望这一心理变化的过程中，从最开始眉间舒展，嘴角上扬，到后面嘴角保持不变，眉间紧皱再到嘴角微张。这一系列变化体现了角色从最开始充满希望，到疑惑最后再到失望的内心变化。这种细微的变换是需要动画设计师在平日的学习中多去收集和观察各种人们的表情变化。更为重要的是，这需要设计师本人不断地去表演、去体会角色心理活动和五官的运动。这也是设计师的专业必备的技能之一，通过对各种表情的模仿，观察和记录下每一个表情的五官运动规律，建立自己的表情资料库，久而久之就会对表情变化了如指掌。

图 5-14

《人猿泰山》设计稿 3

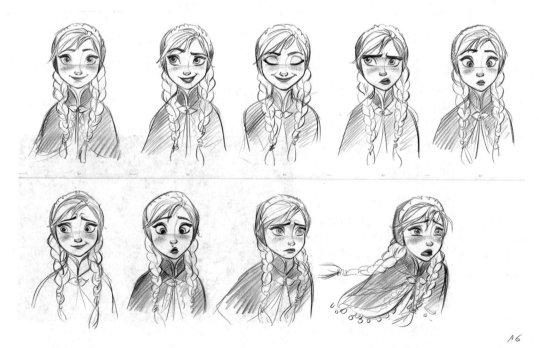

图 5-15

《冰雪奇缘》设计稿

5.4　动画角色肢体动作设计

除了表情设计外，动画设计师还要全方位地考虑角色的表情与肢体语言的互动，才能够创造出生动、感人的人物造型。正因如此，人物的动作、表情、心理活动是一体的，相互协调、相互作用的，因此角色设计师在设计表情的同时，还应该注意各个表情要搭配上不同的肢体语言，例如身体、脖颈的扭曲，手部的动作等。

1. 肢体语言概念

肢体语言又称身体语言，通过头、眼、颈、手、肘、臂、身、胯、足等人体部位的协调活动来传达人物的想法。动画角色造型设计中，角色的动作是能够让画面生动丰富的一个重要元素，包含角色的常规运动、特殊运动以及性格动作。角色的常规运动，包括常见的站、坐、走、跑、跳、扭、飞、躺、起立、下蹲、举、骑、踢、趴、爬等。

2. 肢体语言的作用

肢体动作能表达动画角色的情绪，恰当的肢体动作设计和面部表情的配合会让我们角色的表演和情绪更到位，从而更进一步对角色的塑造起到关键的作用。

1）体现角色情绪和性格

肢体动作可以进一步表达角色的情绪，也能更好地刻画角色性格。比如特定的习惯动作是性格中的明显特征之一。肢体动作可以迅速地对角色进行定位，尤其是表现活泼、冲动、放荡不羁等性格特点时，有更广阔的表现空间。

2）表现情绪变化

情绪的变化是循序渐进的，需要层次和酝酿，肢体动作需要积淀发展直至高潮，在这种情况下肢体的动作会比面部表情的动作更有说服力和震撼力。在《僵尸新娘》（图 5-16）中表现相亲时维克特尴尬、羞涩、紧张、慌乱的复杂情绪时，动作是这样设计的：正在弹钢琴的维克特慌忙从钢琴前站起来，

图 5-16
《僵尸新娘》影片截图

碰倒了花瓶和凳子，手忙脚乱地扶起后，不知如何是好，双手下意识地将领带卷来卷去。这种复杂的情绪变化单单依靠面部表情是苍白无力的，肢体却可以将角色情绪表达得十分准确，同时也会对故事叙事和剧情推进更有帮助。

　　3）展现视觉冲击力

　　在情绪表达中充分使用肢体动作可以更好地体现动画特征。动画特征中假定性是区别于普通影片的最大的特性，在动画片当中，我们可以无拘无束地发挥我们的想象力，可以肆无忌惮地夸张、夸大。动画中可以运用到反规律、反逻辑的肢体动作体现角色的生气，可以把对方压扁、撕烂等。例如《猫和老鼠》（图 5-17）中汤姆猫被压平、被扭成一团等这种夸张的肢体动作，喜感与夸

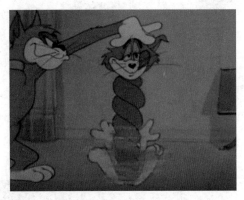

图 5-17
《猫和老鼠》影片截图

张的动作设计得与众不同，出人意料。观众也正是被这种新奇有趣所吸引，跳出物理世界的客观规律、常识，沉浸在这个动画的世界中。

5.5　动画角色服饰设计

　　动画角色的服饰对角色的呈现非常直接，可以表现角色的职业、身份地位等，其中服装包含角色的发型、服饰、配饰等设计。动画角色服饰的作用在于可以表现出角色不同的身份，而不同的饰物能体现角色不同的兴趣爱好。这些设计不仅要造型美观，还要具备一定的功能性。其中服装的款式、结构、色彩搭配、面料的处理可以反映出角色的个性爱好、生活习惯、职业分工、文化层次、社会地位、民族地域等。

　　角色的服饰对现实社会有一定的影响，动画中的服装已经成为现实中的一种潮流、一种文化。很多动画角色标新立异的服饰受到无数观众的喜欢。

　　例如迪士尼动画电影《料理鼠王》（图 5-18），即使对于没有看过该影片的观众而言，仍能根据服饰造型分辨出角色的职业。这里服装的功能性就得到了充分的体现。

　　例如，在动画电影《龙猫》（图 5-19）中，角色的发型、服饰和配饰的搭配反映了角色年龄和地域环境等信息。角色服装的款式和色彩必须与空间环境相统一，并且符合剧本要求。

图 5-18
《料理鼠王》角色设计稿

图 5-19
《龙猫》影片截图

　　动画中角色服饰根据剧情需要，把角色服饰分为历史服装、现代服装、架空世界观服装。服装具有象征和标识作用。而同一角色在不同的时间和场合的着装，体现了角色的生活环境、性格和各种习惯。服饰在一定程度上体现了角色的色彩属性。关于色彩的知识在色彩章节中有详细提及，这里就不过多叙述。

　　（1）历史服装：每个历史朝代都有特定的服装代表它所特有的时代，其中历史服装不仅仅代表该时代的历史故事，还包括神话、传说等多种题材的故事情节。对角色设计师来说，要想创作关于历史朝代的故事动画片，就需要对这一朝代的历史文化、服装建筑等有深入的研究，才能设计出符合历史背景的动画、影视作品。各个国家都有不同的历史发展阶段，这需要根据创作的具体要求搜集相关的资料作为创作的基础

研究。

　　在动画电影《花木兰》（图 5-20 和图 5-21）中，花木兰是魏晋时期的人物，其服装便是源于魏晋时期服装。这种具有年代感和民族感的服装，可以更好地将观众带入故事的时代背景，充分了解故事剧情。

　　（2）现代服装：动画角色的现代服装既可以是简单的日常服饰，也可以是创新的时尚服饰，这是建立在创作需要与表现风格统一的基础上。这要求动画角色设计师要考虑到着装的季节、角色所处的地理位置和社会人文环境的性格、年龄、民族、体型、职业、社会地位、经济情况、对生活的态度等，以上因素都影响着角色着装的视觉效果。

图 5-20
《花木兰》设计稿 1

图 5-21
《花木兰》设计稿 2

　　例如，在《疯狂动物城》中，主角朱迪警官就有日常服装和工作时的警察制服（图 5-22），又例如，大明星瞪羚的歌星装（图 5-23），这属于时装的范畴，时装对于现代题材的动画尤为重要。

图 5-22
朱迪警官日常工作服（《疯狂动物城》设计稿）

图 5-23
瞪羚歌星装（《疯狂动物城》设计稿）

（3）架空世界观服装：架空世界观中会出现各种各样的服饰，这些服饰是在现存的服饰基础上发挥动画设计师想象力创造出来的，是现代服装的延伸。这需要动画角色设计师留意生活，在平凡的生活中去寻找和发现设计的素材和灵感。

例如，在动画电影《怪物史莱克 2》（图 5-24）中，架空世界观题材的服饰都是由现实生活中人类的服饰演变而来的，都可以在现实世界中找到对应的依据和来源。

图 5-24
《怪物史莱克 2》海报

5.6　动画角色道具设计

动画角色的造型道具是服装的外延，不仅可以体现角色的身份地位，还可以进一步体现角色的性格。其中，动画角色造型的道具根据用途的不同可以分为实用类道具和装饰类道具。

动画中道具的种类有很多，例如人物的手杖、背包等道具都可以成为动画作品中的亮点。因此，在设计时必须考虑到人物整体的疏密关系，一味地添加道具和增加人物个性会让人产生无解和杂乱之感，错误的道具会对角色性格产生削减的作用。在道具的设计上。除了大小、疏密以外，还要考虑的是道具的质感，通常来说是材质上的搭配，单一的材质搭配会让人感到无趣和简单，丰富的材质搭配可以增加人物的层次和细节。对于道具设计而言，合理运用材质的穿插和清楚明确表达道具的质感也是至关重要的。

1. 实用类道具

实用类道具是指与角色息息相关的道具，可以体现角色的身份、职业、性格。在动画作品中，实用类道具主要交代了人物角色在动画片中的职业特点。

例如之前提到的《料理鼠王》（图 5-18）这部动画电影，因为影片的主要情节在厨房展开，所以剧中许多角色都会有和厨师相关的道具，例如厨师帽、围裙、平底锅等这种和角色职业息息相关的道具。

例如，在《驯龙高手》（图 5-25 和图 5-26）中，实用道具就是角色的武器，并且每个角色的武器是不同的，有短剑、斧头、圆盾、长矛等武器，每个武器对应每个角色的性格和体型，同时交代了角色职业。

图 5-25（左）
《驯龙高手》角色设计稿
图 5-26（右）
《驯龙高手》武器设计稿

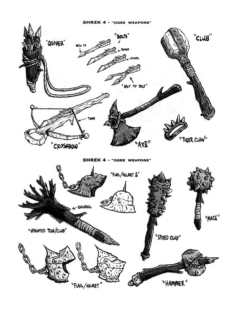

2. 装饰类道具

装饰类道具是指在动画作品中，除了实用类道具外，能体现人物角色个性的装饰品。这类物品可以表达人物角色的个人爱好，很少和角色交互，主要起装饰作用。动画设计师在设计的时候需要注意装饰类物品的体量和尺度。在动画作品中，观众可以看到动画角色在剧中表演的时候，穿戴着各种各样的道具，例如头饰、围巾、首饰、手套、背包、鞋子等。这种小物品的设计体现了角色的身份地位、情趣爱好等特征，这种道具也是角色内心世界的外在反映。这种道具被称为装饰道具。

装饰道具既要体现情节中交代的地域特征和生活气息，又要达到一定的审美效果。所以有些随身道具的体积很小，但是却很精致，在动画中特写镜头占据很大比例，如图 5-27 和图 5-28 所示。

在迪士尼动画电影《阿拉丁神灯》中的人物设计中，观众不难从人物手上的法杖看出其身份地位。人物的武器是体现人物身份的重要元素，有着强烈的象征意义，要符合时代和民族的特点，这对于角色至关重要。而图 5-27 中的角色属于反派人物，所以道具在细节的设计和使用方式上要具有一定的威慑作用。

例如，《驯龙高手》（图 5-29）中男主角的左臂上有维京特色的龙状臂环，这种装饰类道具很少会与角色进行互动，虽然较难体现角色的职业特点，但是可以较好地表现人物个性，是角色内心精神世界的现实写照。

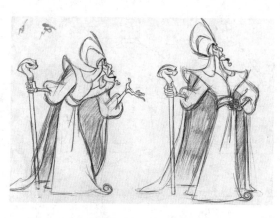

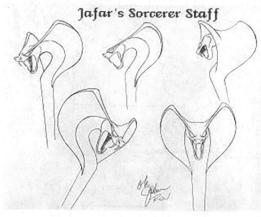

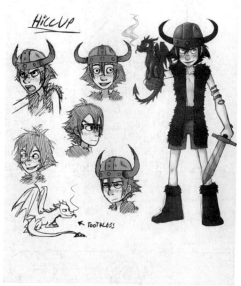

图 5-27（左上）
《阿拉丁神灯》设计稿
图 5-28（左下）
《阿拉丁神灯》装饰道具设计稿
图 5-29（右）
《驯龙高手》设计稿

5.7　动画角色设计规范

1. 动画角色造型的转面设计

动画角色设计中复杂的造型设计都是要通过角色造型转面图展现给后续工作的动画师。动画角色不可能一直单个角度面向观众，角色往往会根据剧情的需要做出不同

角度的变化，这就要求动画角色设计师把握住角色的每个角度以适应不同场景和不同
角度的动作。并且在三维动画中，为了考虑到角色设计之后的角色建模等问题，角色
造型的转面设计就显得尤为重要。

　　角色造型转面图包含角色的正面图、四分之三侧面图和背面图，如图 5-30 和
图 5-31 所示。

　　除此之外，动画片中会出现不同景别的镜头，例如特写镜头。为了准确地画出角
色局部的不同角度，动画角色设计师会对局部进行转面设计，如图 5-32 所示。

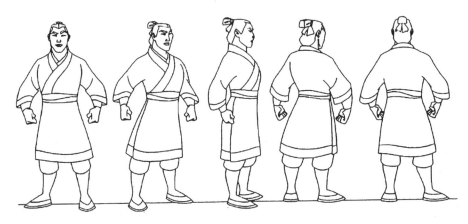

图 5-30
《花木兰》设计稿 3

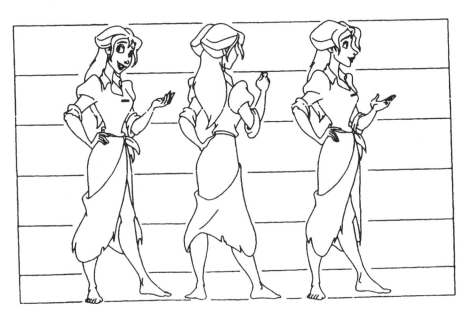

图 5-31
《人猿泰山》设计稿

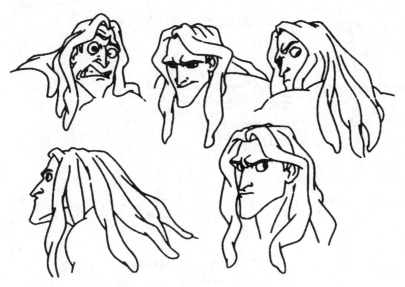

图 5-32
《人猿泰山》头部转面设计稿

　　例如在动画电影《人猿泰山》中，泰山在丛林中来回地跳跃腾挪，会出现不同的
景别镜头，为了准确地画出不同角度的动作姿态，动画角色设计师会把头、手、脚三
个部位的不同角度提前设计出来，不同动作的不同角度都提前绘制出来，这种设计图
会为之后的工作提供大量的参考，让人物造型在运动过程中精确无比，如图 5-33 和
图 5-34 所示。

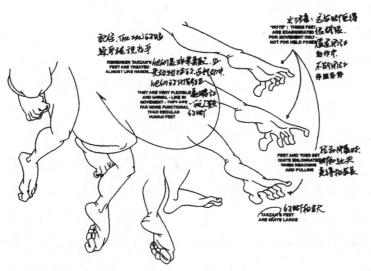

图 5-33
《人猿泰山》脚部转面设计稿

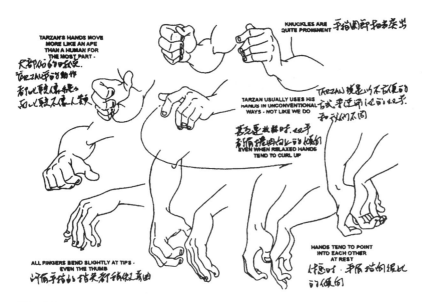

图 5-34
《人猿泰山》手部转面设计稿

2. 转面设计的绘制方法

1）找到物体的中线位置

转面图的绘制方法中，最为重要的一点是找好中心对称线。转面图不仅需要从外形上入手，还要在研究物体内部结构的同时分析外部特征，正所谓内部结构决定外部形态。在动画片中，转面图经常会表现角色的头部转面、手腕手掌的转动和手指的屈伸，以及全身的转体运动等。在画这类镜头的动画时，不能认为通过平面运动方法，简单地画好中间线就可以了。

2）找到物体每个点位的对称位置

立体转面的中间线不是简单的纯中间线，因为正面、侧面和背面的变化很大，所以在制作转面动画过程中，我们可以先找到动画的中间线的位置，再通过中线的位置，推导出中线两边的对称点所在的位置。

例如在头部的转面设计图画法中，由于脸型的凹凸变化与脑后的平坦形成明显的区别，所以在转面的动画过程中，我们可以先找到脸部的中间的位置，然后画出不变的体积圆，且标记出脸部的十字线，让头部体积和十字线先转动起来。角色的头是球形的立体形象，脸上的五官是长在球形立体面的各个部位上的，当头部转动时，脸的外形和脸上的五官也随之发生透视的变化。因此，在画中间画时，可以将鼻子作为脸部的中心点。由于转面过程中的透视变化，脸上的五官就形成了一个弧形的运动。转

脸时的鼻子并不在中间的等分位置，由于透视的原因，接近正面的一半距离大，接近侧面的一半距离小。眉、眼、鼻、嘴、耳的变化，也不是平行的摆线运动，而是立体的弧线运动（图 5-35）。

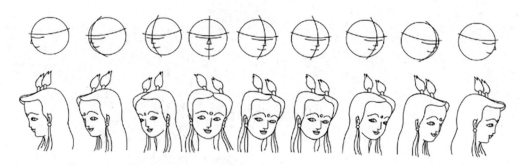

图 5-35
转面设计的绘制方法
（图片来源：陈海路《动画角色设计》）

第6章

游戏角色设计

6.1　游戏角色设计概述

　　游戏角色设计的作用是为游戏的后期工作（美术制作、模型制作、效果制作等工作环节）建立基础并提供参考依据。游戏角色设计对于游戏制作来说尤为重要，所有三维游戏后期的制作都会严格按照最初的角色概念设计图纸进行。游戏角色设计是一个从无到有完整创造游戏角色的过程。游戏角色设计师需要把游戏里角色的种族、阵营特点等抽象的概念，通过视觉的形式具体展现出来。对于游戏角色设计师而言，游戏角色设计不仅要考虑角色的形象设计，还要考虑如何把角色的背景信息清楚明了地表现出来。

　　游戏中的角色需要围绕既定的主题和框架来设计，每个主要的角色都有着鲜明的职业属性和能力特点，这就使游戏角色设计需要有层次、有节奏地去表现角色本身的信息，要区分出主要的信息和次要的信息。通常，主要的信息在设计时会更加明显，甚至会夸大一些要素，用来强调特点；次要的信息则会在安排在局部的位置，作为辅助信息，衬托主体。

　　一款游戏的灵魂在于游戏的玩法和剧情，而游戏角色是游戏灵魂的形象体现。当

玩家接触某个游戏时，最先看到的便是这款游戏的游戏角色形象，因此游戏角色设计的成功与失败能直接影响到游戏的成功与失败。以动画来说，虽然时隔多年，但谈论起大闹天宫，人们会想到孙悟空的英勇威武的顽猴形象；而谈论起迪士尼动画，就会想起米老鼠、唐老鸭、白雪公主、小矮人等迪士尼经典的角色形象，因为这些角色早已深入人心。游戏角色也是如此，优秀的游戏角色设计往往令人过目难忘，这也体现了游戏角色设计对于游戏的重要意义。优秀的角色设计能增加游戏的表现途径。例如运营了十余年之久的《英雄联盟》。目前这款大型网络游戏已经有 159 个角色，并且还在不断地推出新角色。每个角色都会有自己的特点，例如性格偏执疯狂的枪炮狂人——金克斯（图 6-1），身法敏捷的剑豪——亚索（图 6-2），手持长矛和圆盾的斯巴达战士——潘森（图 6-3）等角色。游戏角色设计师会根据这些特点设计出对应的技能和招式。例如，亚索的技能招式多与"疾风"有关，其中"踏前斩"可以使亚索在战场上迅速移动，而"风之壁障"可以形成一道风墙，阻隔敌人的攻击。这样的设计使角色个性张扬各具特色，这种极具特色的游戏设计吸引了大批玩家。

图 6-1
《英雄联盟：双城之战》影片截图
金克斯

图 6-2
《英雄联盟：双城之战》影片截图
亚索

图 6-3
《英雄联盟：双城之战》角色宣传
潘森

6.2 游戏角色的类型

　　电子游戏的类型是丰富多样的，电子游戏角色也是如此，要分析种类繁多的电子游戏角色，可以从视觉特征上对游戏类型进行分类。从视觉特征的角度出发，大致将游戏分为像素游戏和 2D、2.5D、3D 游戏等。

　　随着技术的突破，电子游戏经历了一系列画面的迭代与发展，早期的游戏多于FC（Family Computer）平台发行（图 6-4）。由于 FC 平台技术和机器性能的限制，早期的电子游戏多呈现像素化的风格。像素游戏的角色通常轮廓简洁，外轮廓会有明显的锯齿边缘，整体形象色块分明，以像素点阵图的形式出现，角色少有细节刻画。比如任天堂公司的经典游戏，第一代《超级玛丽》中的经典角色，头戴红色帽子的水管工人马里奥（图 6-5），马里奥的弟弟路易吉（图 6-6），红发白衣的碧琪公主（图 6-7），棕色怪物小板栗仔（图 6-8），红白蘑菇奇诺比奥等角色（图 6-9）。又比如 Konami 公司的经典游戏《魂斗罗》（图 6-10）中的角色，兰斯和比尔，在游戏画面（图 6-11）中就是红蓝配色的持枪的人形色块形象。

图 6-4
FC（Family Computer）红白机

图 6-5
超级玛丽（实机演示，下同）

图 6-6（上左）
路易吉
图 6-7（上中）
碧琪公主
图 6-8（上右）
小板栗仔
图 6-9（中左）
奇诺比奥
图 6-10（中右）
《魂斗罗》实机演示 1
图 6-11（下）
《魂斗罗》实机演示 2

　　此外，经典的像素风格游戏还有日本 SNK 公司制作的《拳皇》系列游戏（图 6-12～图 6-14），这款游戏是一款街机格斗游戏，相比于早期的像素游戏，《拳皇》的色彩和细节更加丰富，角色边缘的锯齿感明显减弱，画面效果有了极大的提升。其角色形象多以写实的日式漫画风格的形式出现。每个角色都有各自的形象特点、身世背景和角色招数。比如身穿黑色马甲的草薙京、身穿红色长裤的八神庵等经典角色。

图 6-12
《拳皇 1》实机演示

图 6-13
《拳皇 2》实机演示

图 6-14
《拳皇》角色设计稿

　　随着技术的发展，出现了许多画面华丽的 2D 游戏。比起早期的像素风格游戏，2D 游戏在视觉效果上有了明显的进步和突破，其角色呈现多样化的卡通风格。这类游戏通常都是以二维的图片为基础进行制作，在游戏画面上具有较强的风格化倾向。

　　比如捷克独立开发小组 Amanita Design 制作的《机械迷城》（图 6-15 ～图 6-18），该游戏在 2009 年独立游戏节上获得了视觉艺术奖。游戏的角色和背景都以精致的手绘风格进行制作，整个过程没有文字对白。游戏的主角是一个圆筒状小机器人，虽然外形比较简单，但是在材质、纹理上有丰富的细节刻画，通过细腻的笔触质感，游戏画面呈现出故事绘本一般独特而精美的视觉效果。

图 6-15
《机械迷城》游戏截图 1

图 6-16
《机械迷城》游戏截图 2

图 6-17
《机械迷城》游戏截图 3

图 6-18
《机械迷城》游戏截图 4

　　比如 Studio MDHR 制作的《茶杯头》(图 6-19 ～图 6-22)，是一款跑动射击兼平台跳跃游戏。游戏在画面上再现了早期的动画技术，如传统的赛璐珞手绘动画、水彩背景。其角色分别是红色的茶杯头和蓝色的马克杯人，角色的外形简洁而夸张，色彩鲜艳富有视觉冲击力，具有早期迪士尼动画的风格特点。

图 6-19
《茶杯头》游戏截图 1

图 6-20
《茶杯头》游戏截图 2

图 6-21
《茶杯头》游戏截图 3

图 6-22
《茶杯头》游戏截图 4

比如近年的《空洞骑士》(图6-23～图6-25)，这款游戏是造型简约但画面精美的手绘 2D 卡通风格。游戏的角色多呈现圆润的弧形外形，而主角是一个戴着白色头骨，身穿披风的黑色小人。值得一提的是，游戏中并没有给主角设定姓名或身世等信息，游戏主角就是玩家在游戏世界的化身。作为玩家唯一能控制的角色，这样留白的角色设计，可以激发玩家对游戏世界探索的兴趣，增加玩家的代入感。

在 2D 技术蓬勃发展，3D 技术刚起步，还未成熟普及的阶段，出现了 2.5D 游戏。这类游戏多选用斜向下 45° 俯视的固定视角，2.5D 游戏引入了三维技术，将三维模型渲染成二维的图像序列帧，呈现给玩家的角色其实是二维序列帧动画。由于视角的限制，2.5D 游戏的角色虽然缺乏脸部的细节，但会注重角色的整体外形。

图 6-23（左上）
《空洞骑士》游戏截图 1
图 6-24（左下）
《空洞骑士》游戏截图 2
图 6-25（右）
《空洞骑士》游戏截图 3

比如暴雪公司制作的游戏《星际争霸1》(图6-26和图6-27)和《暗黑破坏神2》(图6-28和图6-29)。在《星际争霸1》中，每一个阵营都具有丰富的兵种类型和特点，人类阵营的角色通常是方正的轮廓；星灵阵营通常是菱形或橄榄形的圆润轮廓；虫族阵营通常是尖锐多刺的三角形轮廓。而《暗黑破坏神2》在角色设计上，玩家可以通过角色的外形轮廓和武器特征识别不同角色的职业，比如手握双刃的野蛮人，召唤亡灵的死灵法师，制造影子和陷阱的刺客，变成狼人召唤生灵的德鲁伊，华丽高贵的圣骑士，使用多种元素魔法的女巫。

图 6-26
《星际争霸 1》游戏截图 1

图 6-27
《星际争霸 1》游戏截图 2

图 6-28
《暗黑破坏神 2》游戏截图 1

图 6-29
《暗黑破坏神 2》游戏截图 2

比如 Westwood 制作、EA 发行的即时战略游戏《红色警戒 2》（图 6-30 和图 6-31）。《红色警戒 2》的游戏画面是当时即时战略游戏的标杆。《红色警戒 2》将冷战时期美苏争霸作为游戏背景。游戏内主要分为以苏联为首的苏军阵营和以美国为首的盟军阵营，其中苏军阵营的角色多以红色为主色，带有重型工业化的标志，通常会穿戴防毒面具、风衣、燃料罐等装备；而盟军阵营的角色多以蓝色为主色，角色通常穿戴简洁而统一的头盔和马甲，带有较强的科技感。这种设计可以方便玩家对游戏角色所属的阵营进行区分。

图 6-30
《红色警戒 2》游戏封面

图 6-31
《红色警戒 2》游戏截图

随着技术的不断发展，2.5D游戏形成了独特的游戏画面效果，比如 Supergiant Games 制作的动作游戏《哈迪斯》（图6-32 和图 6-33）。游戏讲述了主角扎格列欧斯作为冥王哈迪斯之子，跨越冥界来到人间寻找母亲的故事。游戏里的角色设计以希腊神话为基础，融合了写实的美式漫画特点，颜色搭配上使用大面积的黑色作为阴影色，同时根据角色的身份选择纯度较高的色彩形成了强烈的明度对比和纯度对比，使得角色形象具有很强的视觉冲击力和张力。

图 6-32（左）
《哈迪斯》设计稿 1
图 6-33（右）
《哈迪斯》设计稿 2

随着 3D 技术的不断发展和提高，游戏的品质也越来越高，3D 游戏逐渐成为游戏的主流发展趋势。早期的 3D 游戏已经有了比较精美的画面效果。

比如微软发行的射击游戏《光环1》（图6-34 和图 6-35），一经发售便成为当时受到最广泛称赞、最具影响力的第一人称射击游戏。《光环1》已经能够通过三维技术塑造细节丰富的角色形象。整个系列中最有代表性的角色便是身穿绿色装甲的士官长117 号和人工智能科塔娜，从这时已经能看到 3D 游戏对于角色细节表现的优势越来越明显。

比如暴雪公司的经典游戏《魔兽争霸3》（图6-36 和图 6-37），深入刻

图 6-34
《光环1》游戏封面

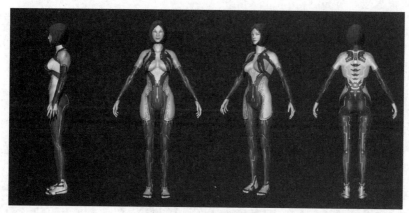

图 6-35
《光环 1》人物设计稿

画了不同阵营的标志性英雄角色。其中最具代表性的角色是人类的王子——阿尔萨斯，他为了保护国家，追求强大的力量，拔起了魔剑霜之哀伤，并最终成为巫妖王，玩家也是一步步看着主角从挣扎到狂暴，最终成为玩家必须要打败的反派。而随后的大型网络游戏《魔兽世界》(图 6-38 和图 6-39)也是以《魔兽争霸》系列为基础开发制作的。

图 6-36
《魔兽争霸 3》游戏封面

图 6-37
《魔兽争霸 3》游戏截图

图 6-38
《魔兽世界》游戏封面

图 6-39
《魔兽世界》游戏截图

　　随着三维技术的成熟和普及，3D 游戏的视觉效果越来越华丽，出现了风格化的
3D 游戏和追求写实逼真的次世代游戏。游戏角色的外形也越来越丰富多样。

　　风格化的 3D 游戏，通常会通过 3D 技术来实现某种特殊画面效果。风格化是指一
种极具特色的视觉刻画，这包括在形状、线条、颜色、图案、表面细节、功能和与场
景中其他物体的关系上的简化或者夸张。比如《无主之地》系列（图 6-40 和图 6-41），
角色设计通过强调角色外形轮廓和内部细节的线条效果形成了卡通漫画般的效果。

图 6-40
《无主之地 2》游戏封面

图 6-41
《无主之地 3》游戏封面

　　比如《塞尔达传说：旷野之息》（图 6-42 和图 6-43）则是通过三维技术制作的日式卡通风格画面效果。这款游戏的角色具有动画角色一般的身材比例，通过弱化细节线条，强化外形轮廓和块面化色彩，使得游戏的画面和角色都有一种独特的水彩晕染质感。而《塞尔达传说：旷野之息》凭借精美的卡通效果、开放世界、解密神庙以及动人的故事，迅速爆火，顺势拿下了 2017 年度最佳游戏等多项大奖。

图 6-42

《塞尔达传说：旷野之息》游戏封面

图 6-43

《塞尔达传说：旷野之息》游戏截图

　　得益于计算机性能和软件的发展，高性能的游戏平台可以支持更加高级和复杂的图形渲染工作，次时代游戏能够使用越来越高级、复杂的 3D 技术，这使得画面效

果越来越逼真、华丽。细致清晰的贴图模型、极致华丽的视觉效果、实时演算的碰撞系统、独特新颖的操作模式成为次时代游戏的标志性特色。次时代游戏通常以 PS（Play Station）4（图 6-44）、Xbox One（图 6-45）等性能较高的游戏主机作为运行平台。

图 6-44
PS 4 产品宣传图

图 6-45
Xbox One 产品宣传图

次世代游戏的代表作品比如《模拟飞行》（图 6-46 和图 6-47），这是微软公司开发的一个系列游戏。该游戏提供了大量不同种类的飞机，玩家可以在以假乱真的虚拟世界中遨游。游戏中有上万个机场、真实的飞行距离，还有以真实世界为原型制作的逼真地图。

图 6-46
《模拟飞行》游戏截图 1

图 6-47
《模拟飞行》游戏截图 2

　　次时代游戏的角色设计多以真实为标准，通常会以真实人物比例为依据进行角色模型的制作，游戏角色的毛发、皮肤、服装等材质细节已经能到以假乱真的地步。比如《地铁 2033》《巫师 3：狂猎》《古墓丽影：崛起》等游戏，具有非常逼真的视觉效果。《地铁 2033》中的游骑兵阿尔乔姆（图 6-48 和图 6-49）、《巫师 3：狂猎》中的猎魔人杰洛特（图 6-50 和图 6-51）和《古墓丽影：崛起》中的劳拉（图 6-52 和图 6-53）都是次时代游戏中逼真写实、深入人心的游戏角色。

图 6-48
《地铁 2033》阿尔乔姆游戏封面

图 6-49
《地铁 2033》阿尔乔姆
游戏截图

图 6-50
《巫师 3：狂猎》杰洛特和希里
游戏海报

图 6-51
《巫师 3：狂猎》杰洛特
游戏海报

图 6-52

《古墓丽影：崛起》劳拉游戏海报

图 6-53

《古墓丽影：崛起》游戏截图

6.3　游戏角色与动画角色的联系与区别

6.3.1　游戏角色与动画角色的联系

　　动画角色设计和游戏角色设计是相对统一的，两者在角色概念设计上都遵循原画设计的基本准则和步骤。在角色原画这一程序上，无论是游戏角色还是动画角色设计，都要考虑角色的人体比例、服饰风格、头型样式、面部表情和角色的个性特征。

同样还要绘制出人物角色的正面、侧面、背面等多个不同角度的展示效果。角色设计师还会对人物的头型和角色相关道具进行详细的三视图设计和拆分。不同的世界观下角色所处的文化背景、地域特征、生活习性不同，以及角色内心世界，都会直接影响角色的外在设计，在原画阶段就要把这些角色信息绘制出来。

6.3.2　游戏角色与动画角色的区别

1. 对象的典型性

游戏角色的呈现方式多为整体呈现，在游戏中玩家多以上帝视角介入，角色往往是全身背对的形式呈现在玩家眼中，缺少足够的空间展现面部的表现。所以在面部情感表现的维度上与动画相比，游戏的表现力会相对较弱，这是因为在动画中，角色呈现可以用特写镜头，鱼眼镜头等局部镜头，更好地表达人物的面部表情和一系列细微动作，更加细腻地表达角色内心的变化。而游戏采用的视角相对固定，视角变化较少，这也导致了游戏角色的设计重点会更加偏向形体的设计，相较于动画角色，游戏角色夸张的形体设计需要更具典型性。

游戏角色的职业、道具设计同样需要通过典型性来表现。在游戏人物设计前，设计师需要根据游戏背景的需要，明确各个游戏角色的职业属性，进而让角色设计更加契合玩家的直观感受（图 6-54）。根据多项角色属性要素的解读，从而了解人物的身世、经历、年龄、职业、能力等方面的特征，为后期的造型、形象、技能等多方面的设计奠定基础，也为整个人物形象立体化、具象化做好相应的设计准备。例如在《黄金矿工》（图 6-55）中，角色的服装以及装备会有工装、安全帽、探照灯以及矿工镐头。而如果去掉探照灯，手上拿着锤头，就容易导致玩家对角色职业产生误解。

设计游戏道具时，需要在游戏世界背景创作基础上灵活选择相应的设计元素，充分地分析参考道具使用的基本情况与方法，进而在外观、内在设计中合理地应用，让

图 6-54
《维修工》实机演示

图 6-55
《黄金矿工》实机演示

道具与游戏世界背景、人物角色属性等方面保持一致。例如在游戏中出现一个用于补给的药品，其轮廓应该设计得圆润饱满；而一个用于攻击性的药品，其轮廓应该设计得尖锐带刺。在颜色的设计上，恢复血液的药品颜色大多为红色，盛有毒药的瓶子所使用的颜色大多为绿色，而具有魔法效果的药品在游戏世界中已经默认为蓝色。但如果在设计过程中将具有魔法效果的药瓶换成蓝绿色，玩家会很难辨别出药品的真实作用。

2. 动态表演性

游戏角色因为动态的循环性，相比动画缺少足够的表演空间，玩家无法通过角色的动作表演感受到角色的性格。游戏在角色内心的叙事上没有动画饱满丰富，动画可以通过故事的展开对角色性格进行表现，所以游戏角色对体型的典型性需求比动画更加强烈。这也导致了游戏角色的体现多为宏观描述。例如要在游戏中体现一个强壮的男性角色，形体的设计上多为倒三角，有强壮的肱二头肌和宽大的背阔肌，更直观地展现角色的力量感。

3. 动作循环性

游戏角色和动画角色的区别在于游戏角色在游戏实际过程中采取的是循环动作，游戏中的角色走路、跑步、跳跃、技能的释放等一系列动作都是由游戏动画师制作好的，因此少有夸张扭曲的肢体动作。动画中角色的动作和身体的拉伸可以超乎自然逻辑，这是因为传统二维动画最大的特征就是假设性，动画片中角色的肢体可以产生扭曲、压平、拉长、缩小等。此外，复杂和变形夸张的动作会导致游戏程序极其复杂，在游戏内难以运行。

6.3.3 案例分析

1.《愤怒的小鸟》

《愤怒的小鸟》(图 6-56 和图 6-57)是由 Rovio 开发的一款休闲益智类游戏,于 2009 年 12 月发行。游戏以小鸟报复偷走鸟蛋的肥猪为背景,讲述了小鸟与肥猪的一系列故事。为了报复偷走鸟蛋的肥猪们,鸟儿以自己的身体为武器,像炮弹一样去攻击肥猪的堡垒。其中红色的小鸟被称为愤怒的小鸟,红色的情感颜色给角色赋予易怒冲动的性格,愤怒的小鸟在形体上会偏向圆形,这也是观众最容易接受的形状。黑色小鸟是爆炸的小鸟,这是因为在通常的印象中弹药的颜色也是黑色,黑色的颜色情感也会给人危险的感受,炸弹鸟的体积较大,所以动作较为缓慢。黄色是闪电小鸟,黄色给人带来积极、希望的感受,同时闪电鸟在形体上会瘦小一点,动作也会十分迅速。以上内容都是玩家在游戏中体验到的视觉上的内容,玩家很少能感受到角色的内心情感。

图 6-56
《愤怒的小鸟》设计稿

图 6-57
《愤怒的小鸟》游戏截图

2016 年由索尼影业出品的三维动画电影《愤怒的小鸟》（图 6-58 和图 6-59），勾起了游戏玩家们的共鸣，其"合家欢"的特色获得了非玩家观众的好评。游戏重在玩家与游戏之间的互动，电影则是一种单向的表达，因此游戏电影化时动画制作者需要在电影的世界观、情节以及人物关系和形象上进行扩充和完善。

因为游戏能体验的内容较少，所以动画片在游戏基础设定上对主线剧情需要进行补充。在游戏中，关于《愤怒的小鸟》的世界观介绍是一片空白，玩家无法了解小鸟"愤怒"的原因，小鸟与绿猪之间的仇恨从何而来。动画电影的解释则是绿猪偷了小鸟们的蛋。而猪为何要偷蛋，两种生物存在怎样的交集，这一系列情节的合理化都是动画影片要解决的问题（图 6-60 和图 6-61）。

图 6-58
《愤怒的小鸟》海报

图 6-59
《愤怒的小鸟》影片截图 1

在动画电影中，红色愤怒的小鸟、黑色爆炸的小鸟、黄色闪电的小鸟，都因为自己性格的差异推动了剧情的发展，在动画中可以看见三只小鸟符合自己性格设定的动作，在生气时、愤怒时、悲伤时、开心时的夸张变形的动作。通过从反派绿猪手上夺回被偷走的蛋这一系列故事，使得角色的性格、情感、内心的变化越来越丰富，越来越饱满。这种多维度立体的角色塑造在游戏中是难以做到的。

图 6-60
电影《愤怒的小鸟》影片截图 2

图 6-61
电影《愤怒的小鸟》影片截图 3

2.《英雄联盟》

《英雄联盟》是由美国拳头游戏开发的英雄对战 MOBA 竞技网游。金克丝（图 6-62 和图 6-63）作为英雄联盟世界观中祖安阵营的代表角色，在游戏中金克斯只有攻击、移动、死亡等一系列循环性动作。《英雄联盟》的游戏场景中，玩家以俯视视角观看，角色以全身形式呈现在玩家眼中，角色面部表现较为简单。玩家难以在游戏中对角色的内心发生共情，感受角色内心的情感变化。

图 6-62
《英雄联盟》角色截图 1

图 6-63

《英雄联盟》角色截图 2

　　而在《英雄联盟：双城之战》（图 6-64）动画剧集中，有丰富的面部表演和各式镜头的组合来展现角色的情绪变化和发展。

　　《英雄联盟：双城之战》是英雄联盟官方推出的动画剧集，故事基于游戏的背景，以崇尚科学的城邦皮尔特沃夫和崇尚武力的地下城祖安为舞台，讲述了相关英雄的起源。其中主要讲述了蔚和金克丝两姐妹的故事，她们在一场激烈的冲突后发现两个人站在了彼此的对立面。蔚和金克斯两姐妹从小在饱受压迫的祖安街道长大，二人引发的盗窃事件，成为皮尔特沃夫和祖安之间针锋相对的导火索。在剧情中，金克斯虽然有着天才般的头脑，但缺乏独立性和稳定性；蔚则从小争强好胜。虽然周围人总是嘲笑金克斯，但蔚一直在引导金克斯不断成长，直到一次意外，让蔚和金克斯两姐妹互相对立反目成仇。剧情将金克斯既是天才又是疯子的矛盾形象展现得淋漓尽致，同时也展现了蔚意志坚定、不畏强权、刚正不阿的形象。剧情的展开，让玩家看到了在游戏中无法看到的角色心路历程。

图 6-64

《英雄联盟：双城之战》影片截图

参 考 文 献

[1] 朱介英.色彩学：色彩设计与配色 [M].北京：中国青年出版社，2004.

[2] 李其荣.美国文化解读 [M].济南：济南出版社，2005.

[3] 聂欣如.动画概论 [M].上海：复旦大学出版社，2006.

[4] 于国瑞.色彩构成 [M].北京：清华大学出版社，2007.

[5] 叶渭渠.日本文化通史 [M].北京：北京大学出版社，2009.

[6] 莫琳·弗尼斯.动画概论 [M].方丽，李梁，译.北京：中国青年出版社，2009.

[7] 贾否.动画概论 [M].北京：中国传媒大学，2010.

[8] 贾否，孙鸿妍.动画概论 [M].武汉：武汉大学出版社，2011.

[9] 陈海路.动画角色 [M].上海：上海美术出版社，2016.

[10] 白洁.动画角色设计 [M].北京：清华大学出版社，2018.

[11] 鲁道夫·阿恩海姆.艺术与视知觉 [M].滕守尧，译.成都：四川人民出版社，2019.